蔡志忠大全集

小說

蔡志忠大全集出版序

郝明義

蔡志忠有一次演講的主題是：「每個小孩都是天才，只是媽媽不知道——每個人都能厲害一百倍，只是自己不相信。」

他的結論是：永遠要相信孩子，鼓勵孩子做他們想做的。

而他從小到大，人生過程中一直都在實踐做自己想做的事，自己可以厲害一百倍的信念。

1.

蔡志忠是彰化鄉下的小孩。但是因為有這種信念，他四歲決心要成為漫畫家，十四歲一個人身上帶著兩百五十元台幣出發去台北工作，成為職業漫畫家。

他不只先畫武俠漫畫，後來又成為動畫製作人，還創作各種題材的四格漫畫，然後在

民國七十年代以獨特的漫畫風格解讀中國歷代經典，立下劃時代的里程碑，不只轟動臺灣，也包括整個華人世界、亞洲，今天通行全世界數十國。

而漫畫只是蔡志忠的工具，他使用漫畫來探索的知識領域總在不斷地擴展，後來不只進入數學、物理的世界，並且提出自己卓然不同的東方宇宙觀。

整個過程裡，他又永遠不吝於分享自己的成長經驗、心得，還有對生創的體悟，一一寫出來也畫出來。

2.

因此我們企劃出版蔡志忠大全集。

因為只有以大全集的編輯概念與方法，才比較可能把蔡志忠無所拘束的豐沛創作內容，以及其背後代表他的人生信念和能量，整合呈現。

這樣，讀者也才能從兩個方向認識蔡志忠。一個方向，是從他創作的作品中，共享他解讀的各種知識、觀念、思想、故事；另一個方向，是從他廣濶的創作分野中，體會一個人如何相信自己可以厲害一百倍，並且一一實踐。

蔡志忠大全集將至少分九個領域：

一、儒家經典：包括《論語》、《孟子》、《大學》、《中庸》及其他。

二、先秦諸子經典：包括《老子》、《莊子》、《孫子》、《韓非子》及其他。

三、禪宗及佛法經典：包括《金剛經》、《心經》、《六祖壇經》、《法句經》及其他。

四、文史詩詞：包括《史記》、《世說新語》、《唐詩》、《宋詞》及其他。

五、小說：包括《六朝怪談》、《聊齋誌異》、《西遊記》、《封神榜》及其他。

六、自創故事：包括《漫畫大醉俠》、《盜帥獨眼龍》、《光頭神探》及其他。

七、物理：《東方宇宙三部曲》。

八、人生勵志：包括《豺狼的微笑》、《賺錢兵法》、《三把屠龍刀》及其他。

九、自傳：包括《漫畫日本行腳》、《漫畫大陸行腳》、《制心》及其他。

3.

一九九六年大塊文化剛成立時，蔡志忠就將《豺狼的微笑》交給我們出版，成為大塊創業的第一本書。

非常榮幸現在有機會出版蔡志忠大全集。

我們對自己也有兩個期許。

一個是希望透過出版，能把蔡志忠作品最真實與完整的呈現。

一個是希望透過出版，能把蔡志忠作品和一代代年輕讀者相連結，讓每一個孩子、每一個年輕的心靈，都能從他作品中得到滋養和共鳴，做自己想做的事，讓自己厲害一百倍。

鬼狐仙怪

2

蔡志忠漫畫

Tsai
Chih
Chung

The
Collection
of
Chinese
Fairy
Tales
and
Fantasies

目錄

第三篇　烏鴉兄弟

其鄉有養八哥者，教以語言，甚狎習，

出遊必與之俱，相將數年矣。

一日，將過絳州，去家尚遠，

而資斧已罄，其人愁苦無策。

鳥云：「何不售我？送我王邸，

當得善價，不愁歸路無資也。」

其人云：「我安忍！」

鳥言：「不妨。主人得價疾行，

待我城西二十里大樹下。」

特別綽號

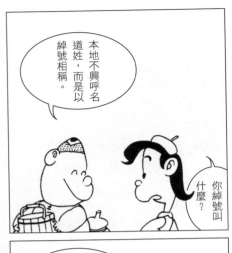

本地不興呼名道姓，而是以綽號相稱。

你綽號叫什麼？

話說山西某地有個窮苦人家名叫……

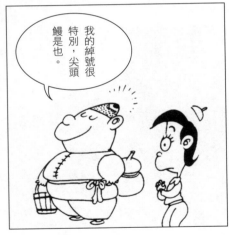

我的綽號很特別，尖頭鰻是也。

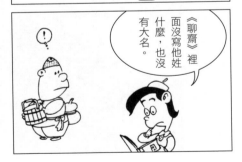

《聊齋》裡面沒寫他姓什麼，也沒有大名。

尖頭一世貧

只怪父母沒把我相貌生好，這才真糟糕。

尖頭鰻的父母早死，只留一間破屋安身，日子過得很苦。

頭殼生得太尖，害得我一生沒有好運道。

我不怪父母沒留下分文讓我過苦日子。

不愁吃喝

生意好不好不
必在意，反正
肚皮無虞。

尖頭鰻每天挑個擔子，
到市集做小本生意。

有人買最好，
沒人買就自己
吃個飽。

窩窩頭
一個兩文

我的生意雖
不是一本萬
利，卻是個
好買賣。

形象設計

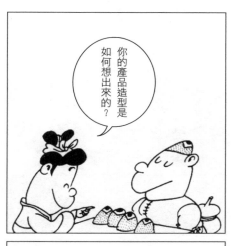

你的產品造型是如何想出來的？

別人做買賣都有獨特的招牌。

四川紅油抄手

周記餡餅

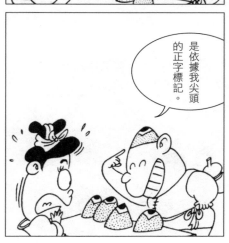

是依據我尖頭的正字標記。

我的窩窩頭也要特別設計，申請專利。

先天不足

頭腦笨跟外型也有關係？

都怪父母沒把沒我外型生好，沒辦法。

頭太尖，大腦容量小，腦漿裝得少。

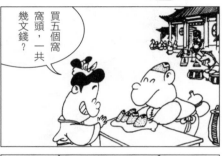

買五個窩窩頭，一共幾文錢？

一個兩文，兩個四文，三個是幾文啊？

算術不行啊。

穩賺不賠

賺了什麼？

是賺了沒錯！

全部賣光了，算算一共賺了幾文。

1
2
3

邊賣邊吃，賺了兩頓飯。

本錢三十文，收入也三十文，一共賺了多少？

那不是沒賺半文？

後知後覺

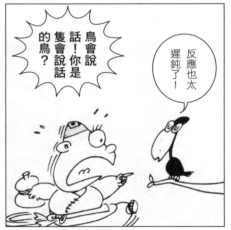

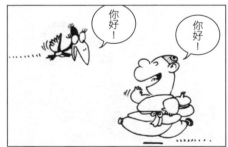

喋喋不休

話雖這麼說，不過鳥能講人語確實不簡單。

生平第一次遇到會說話的鳥，真稀奇。

公冶長會說鳥語，鳥會說人語有什麼稀奇？

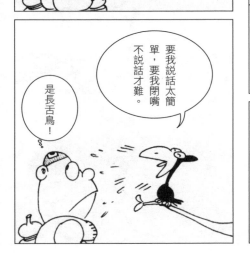

要我說話太簡單，要我閉嘴不說話才難。

是長舌鳥！

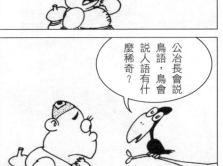

語言天才

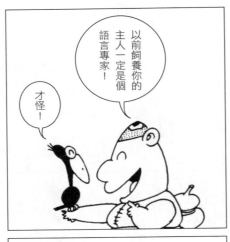

才怪！

以前飼養你的主人一定是個語言專家！

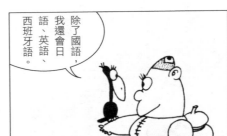

除了國語，我還會日語、英語、西班牙語。

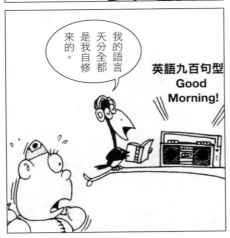

我的語言天分全都是我自修來的。

英語九百句型
**Good
Morning!**

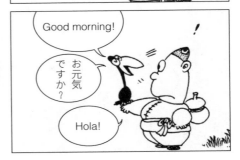

Good morning!

お元気ですか？

Hola!

自力更生

誰要你養！我可以和你一同做生意，供養自己。

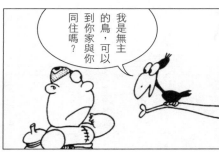

我是無主的鳥，可以到你家與你同住嗎？

我是個窮漢子，連自己都吃不飽，養不起鳥。

買窩窩頭啊！買窩窩頭！

一舉兩得

的確是如此。

我有癩痢頭，站在那上面真委屈你了。

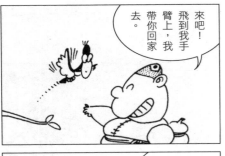

來吧！飛到我手臂上，我帶你回家去。

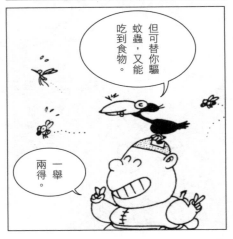

但可替你驅蚊蟲，又能吃到食物。

一舉兩得。

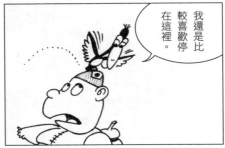

我還是比較喜歡停在這裡。

結拜兄弟

不不不！應該是我兄你弟。

我大你兩歲算是哥哥，你是弟弟。

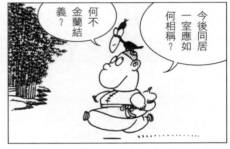

何不金蘭結義？

今後同居一室應如何相稱？

人齡七十，烏鴉只能活到二十，十五歲的烏鴉當然大過十七歲的人。

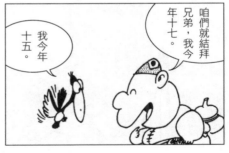

我今年十五。

咱們就結拜兄弟，我今年十七。

自由至上

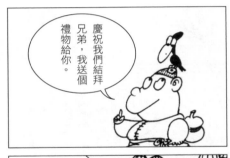

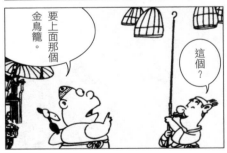

比下有餘

在村子裡，這已經是中產階級了。

到了，這就是咱們家。

家徒四壁，你也太窮了！

不窮不窮。

比起左鄰右舍，我還算是小資族。

家庭教師

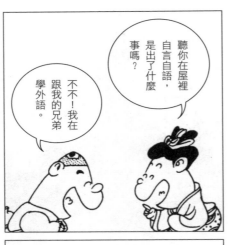

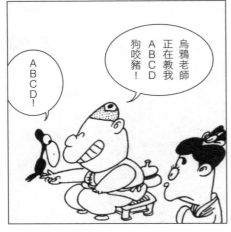

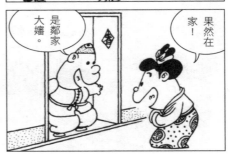

兄弟情深

他很醜，不過他很溫柔。

他不重，他是我兄弟。

咱們窮人家，自己都不夠吃了還養寵物？

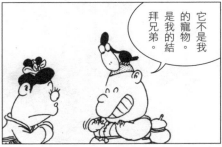

它不是我的寵物。是我的結拜兄弟。

* 作者玩了兩首歌名，1988 年趙傳的〈我很醜，可是我很溫柔〉以及 1969 年 The Hollies 合唱團發行的 "He ain't heavy, he's my brother."

追本溯源

不信妳瞧，鳥的四肢、骨骼結構與人很相似。

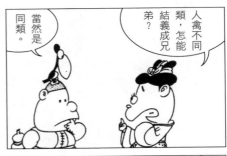

人禽不同類，怎能結義成兄弟？

當然是同類。

鳥與人在胚胎初期也很像。

確實像。

其實所有的生物都是由同祖先演化而來的。

一手消息

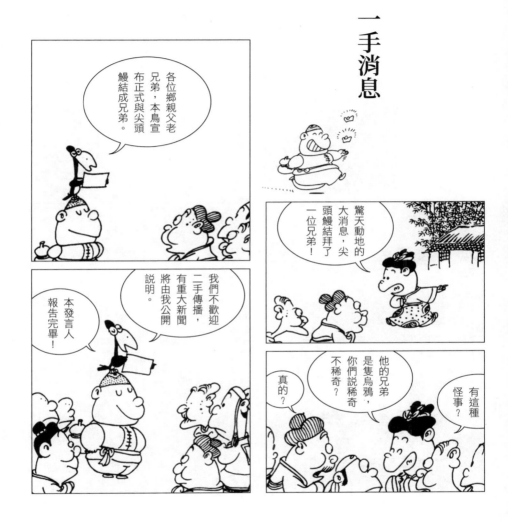

家長裡短

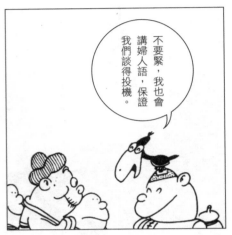

不要緊，我也會講婦人語，保證我們談得投機。

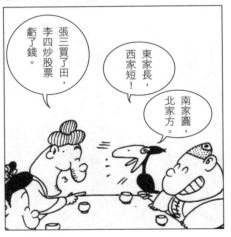

東家長，西家短！

南家圓，北家方。

張三買了田，李四炒股票虧了錢。

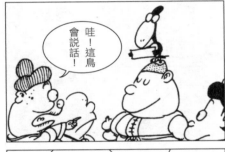

哇！這鳥會說話！

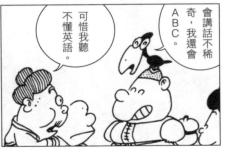

會講話不稀奇，我還會ＡＢＣ。

可惜我聽不懂英語。

寓意不同

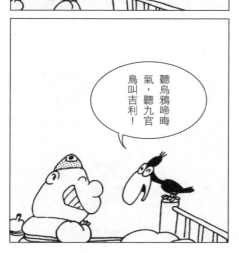

我不是烏鴉，是九官鳥。

九官　烏鴉

聽烏鴉啼晦氣，聽九官鳥叫吉利！

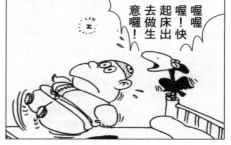

喔喔喔喔！快起床出去做生意囉！

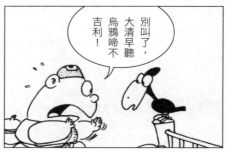

別叫了，大清早聽烏鴉啼不吉利！

軟性宣傳

你的廣告詞太硬，不受歡迎。

軟調的我也行。

買窩窩頭喔！買窩窩頭喔！

這支廣告曲好聽。

喊了半天，怎麼都沒人來買？

我也不懂。

輪番上陣

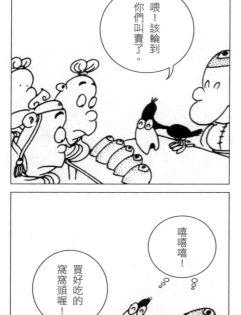

喂！該輪到你們叫賣了。

嘻嘻嘻！

買好吃的窩窩頭喔！

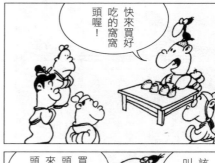

快來買好吃的窩窩頭喔！

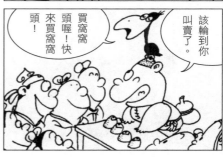

該輪到你叫賣了。

買窩窩頭喔！快來買窩窩頭！

員工福利

增資擴大經營，把生意做得更大。

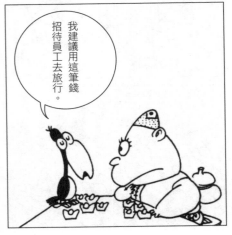

我建議用這筆錢招待員工去旅行。

人鳥合作，生意真不錯。

兩個月下來賺這麼多，你分一半，我分一半。

錢有了，接下來有什麼新計畫？

一針見血

孔子説：「仁者樂山，智者樂水。」

你非智者不宜樂水，只適合樂山。

孔子連旅遊業也管？

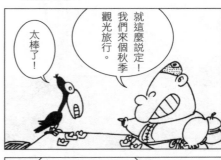

就這麼説定！我們來個秋季觀光旅行。

太棒了！

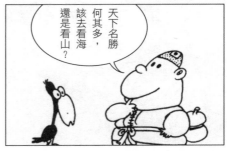

天下名勝何其多，該去看海還是看山？

自助旅行

我們這點錢夠
去泰山旅行？

夠了。

看看地圖，
選個名山
旅行。

徒步旅行
不花錢。

我選五嶽
之首泰山，
去玩一週。

行萬里路

我不識字，不能讀萬卷書。

但我有腳，能行萬里路。

我要出門一段時日，請替我看守門戶。

你出遠門做什麼？

孔子說，人要努力增加知識，要多看多讀。

休業公告

已經公告通知了。

哈哈，終於出發了。

本公司秋季旅行，暫停營業三週。

窩窩頭攤位啟

啊！忘了跟市場的伙伴辭行。

烏鴉嘴

不知變通

奇怪，這棵怎麼正好相反？

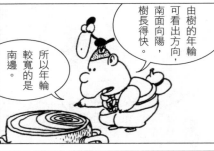

由樹的年輪可看出方向，南面向陽，樹長得快。

所以年輪較寬的是南邊。

真笨！

所以這邊是北邊。

真聰明。

候鳥南飛

那麼這邊是北邊！

憑什麼證明？

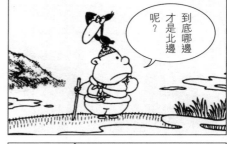

到底哪邊才是北邊呢？

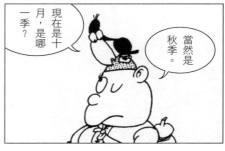

現在是十月，是哪一季？

當然是秋季。

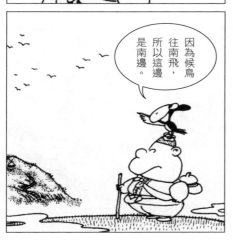

因為候鳥往南飛，所以這邊是南邊。

不識泰山

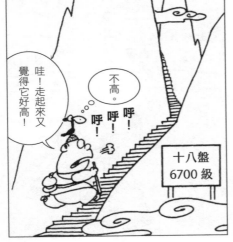

啊！泰山看起來好矮！

不矮。

泰山海拔一千五百三十三米

哈哈，終於看到泰山了。

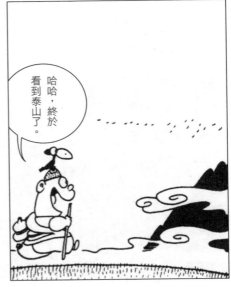

哇！走起來又覺得它好高！

不高。呼！呼！呼！

十八盤
6700級

幫倒忙

老伯，到山頂了。

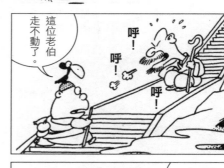

這位老伯走不動了。

呼！呼！呼！

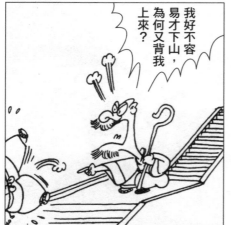

我好不容易才下山，為何又背我上來？

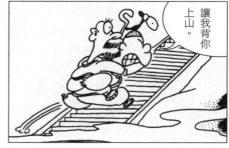

讓我背你上山。

登上頂峰

呼！
呼！呼！

萬歲！終於到達頭頂！

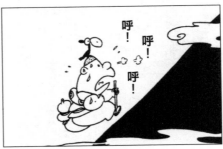

呼！呼！
呼！呼！

萬歲！終於到達山頂了！

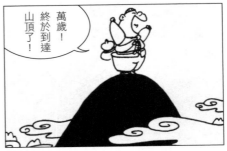

山外有山

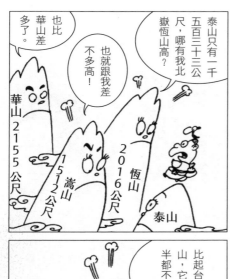

也比華山差多了。

也就跟我差不多高！

泰山只有一千五百三十三公尺，哪有我北嶽恆山高？

華山 2155公尺

嵩山 1512公尺

恆山 2016公尺

泰山

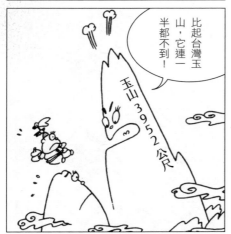

比起台灣玉山，它連一半都不到！

玉山 3952公尺

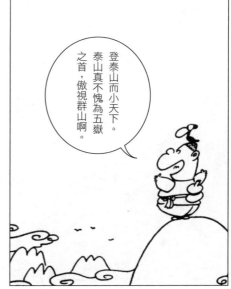

登泰山而小天下。泰山真不愧為五嶽之首，傲視群山啊。

隨遇而安

睡醒都中午了，看什麼日出？

日出看不成，看日落！

早一點睡，明早起來看日出。

好！

起來！睡過頭了！

就近取材

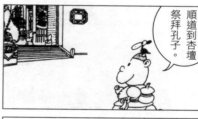

順道到杏壇
祭拜孔子。

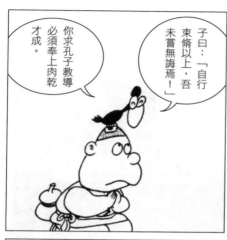

子曰：「自行
束脩以上，吾
未嘗無誨焉！」

你求孔子教導
必須奉上肉乾
才成。

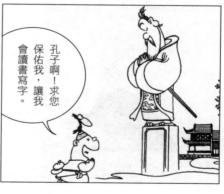

孔子啊！求您
保佑我，讓我
會讀書寫字。

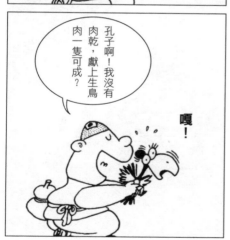

孔子啊！我沒有
肉乾，獻上生鳥
肉一隻可成？

嘎！

空中寫字

不識字的人
多得是，難道
你們鳥類會
寫字？

會。

我
到
今
天
才
知
道
你
不
識
字。

瞧！它們不正在
空中寫人字？

得罪不起

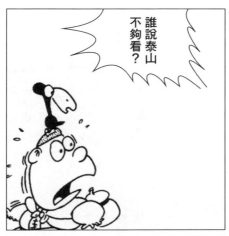

誰說泰山
不夠看？

五嶽中泰山
最矮，還敢
自稱天下第
一名山。

看了泰山，
真失望極了。

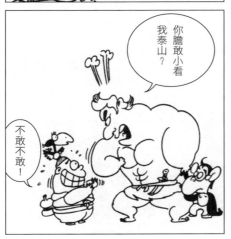

你膽敢小看
我泰山？

不敢不敢！

分量十足

飲食差異

今天的午餐我來負責張羅！

好。

身上沒錢了，怎麼辦？

鳥食極品毛蟲大餐。

哇！

肚子餓了，中餐還沒著落。

咕～

犧牲小我

你若犧牲小我，我可飽食一餐。

好餓喔！

你若犧牲，我可飽餐半年。

天然食材

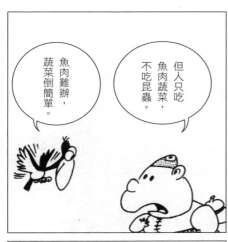

魚肉難辦，
蔬菜倒簡單。

但人只吃
魚肉蔬菜，
不吃昆蟲。

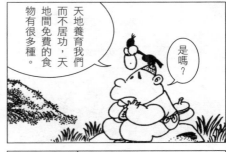

天地養育我們
而不居功，天
地間免費的食
物有很多種。

是嗎？

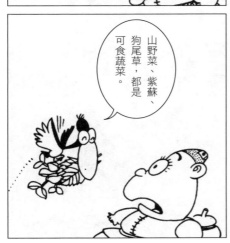

山野菜、紫蘇、
狗尾草，都是
可食蔬菜。

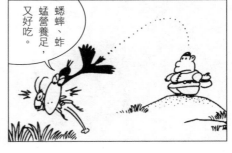

蟋蟀、蚱
蜢營養足，
又好吃。

博取同情

合乎效益

斜門歪道

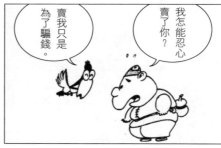

賣我只是
為了騙錢。

我怎能忍心
賣了你？

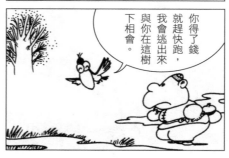

你得了錢
就趕快跑，
我會逃出來
與你在這樹
下相會。

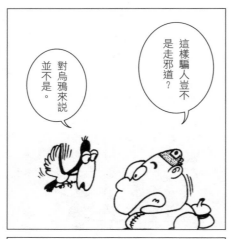

對烏鴉來說
並不是。

這樣騙人豈不
是走邪道？

說得有理。

我本來就黑，
白道是歪道，
黑道才是我們
的正道。

賠本買賣

我買了，算你兩分錢。

開玩笑！一隻鳥才值兩分錢？

喔！賣鳥！

是會說話的鳥喔！

我烤熟了才賣三分錢，兩分已經算高成本！

哇！

烤伯勞鳥 每隻三分錢

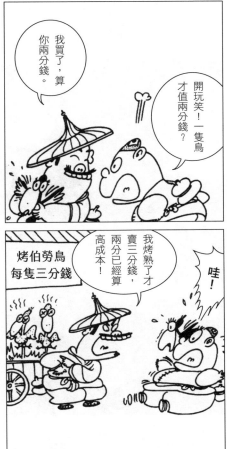

我瞧瞧，只賣一隻嗎？

是只有一隻。

甜言蜜語

人說山東姑娘美麗，皮膚又細，我看了兩位證明此話不假。

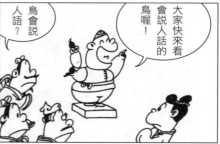

大家快來看會說人話的鳥喔！

鳥會說人語？

這是我聽到最動聽的話了！

好聽吧！

是啊！

烏鴉聲音沙啞，講話會好聽才怪。

是啊！

暴殄天物

話說絳州有位絳州王，
是皇上的親族。

既是皇親貴族，自然
是有權有財有勢。

他不愛暴食豪飲，
每餐只吃雞舌一盤。

，每餐一盤雞舌，
得殺雞一山！

！

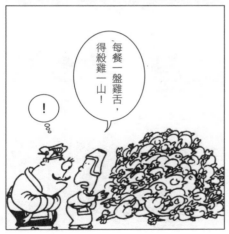

大舌頭

全肥、肥在…不該肥…的、的地、地方！

他常吃山珍海味，但不算太肥。

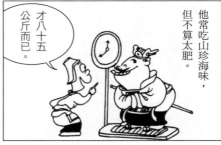

才八十五公斤而已。

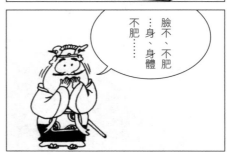

臉不、不肥…身、身體不肥……

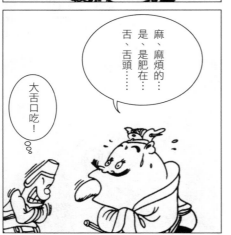

麻、麻煩的…是、是肥在…舌、舌頭……

大舌口吃！

度日如年

一天又完了。

還沒開講，太陽已下山。

時間……就是時……時……

光、光陰就……

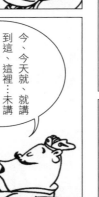

今、今天就、就講到這、這裡……未講完的部分明、明天繼、繼續！

慘！

口吃對絳州王的生活並無大礙。

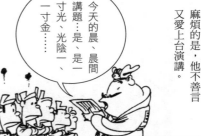

麻煩的是，他不善言又愛上台演講。

今天的晨、晨間講題……是、是一寸光、光陰一寸金……

有口難言

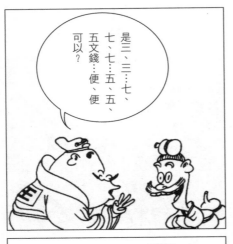

是三、三…七、
七、七…五、五、
五文錢…便、便
可以？

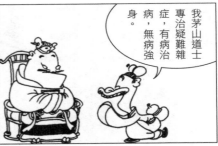

我茅山道士
專治疑難雜
症，有病治
病，無病強
身。

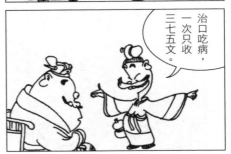

治口吃病，
一次只收
三七五文。

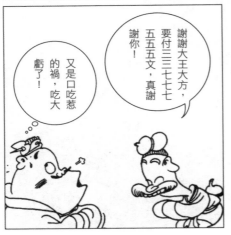

謝謝大王大方，
要付三三七七
五五五文，真謝
謝你！

又是口吃惹
的禍，吃大
虧了！

臨床案例

大王別怕，開刀保證成功。我自己也做了臨床實驗。

大王舌頭太厚，活動不靈活，難怪口齒不清。

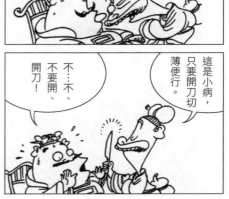

這是小病，只要開刀切薄便行。

不…不、不要開、開刀！

我本來也有大舌病，自己開刀弄成三寸不爛之舌。

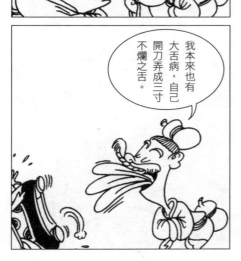

張口結舌

困難重重

自身難保

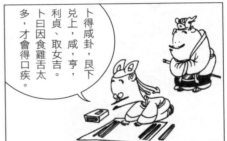

卜得咸卦，艮下
兌上，咸，亨，
利貞，取女吉。
卜曰因食雞舌太
多，才會得口疾。

得吃會講
人語的鳥
舌，才能治
癒此病。

如果善言鳥難找，
用善言人的舌代替
也行！

我、我口、口
齒、齒不、不
清⋯⋯

我⋯:我的舌、
舌頭也、也不
行！

原來口吃
也會傳染。

鸚鵡學舌

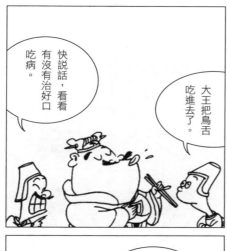

大王把鳥舌
吃進去了。

快說話，看看
有沒有治好口
吃病。

大王！找到
一隻會說話
的鳥了。

好、好…
極了…

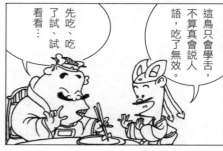

這鳥只會學舌，
不算真會說人
語，吃了無效。

先吃、吃
了試、試
看看…

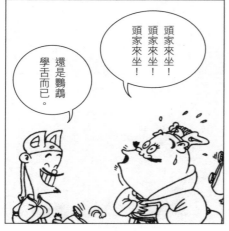

頭家來坐！
頭家來坐！
頭家來坐！

還是鸚鵡
學舌而已。

身兼多職

你…卜、卜卦也兼、兼相鳥？

我兼的副業可多呢！

我該找誰去、去找會說、說話的鳥？

找我便可以。

現在經濟不好，靠卜卦吃不飽，故三百六十行我就兼了一半。

伯樂識馬，我是伯樂識鳥，會說話的鳥我一相便知道。

方便攜帶

這賞太重，我帶不走，希望賞點輕便好帶的。

是、是什麼輕、輕賞？

命、命你、你替我找鳥……找、找到……有重、重賞……

敢問賞有多重？

賞、賞你白、白米兩、兩千擔……

黃金兩百兩。

哇……心痛！

同樣是鳥

我們的補習班就有一隻！

大鳥英語

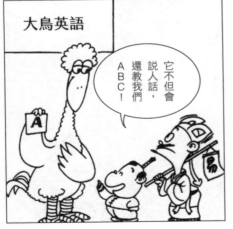

它不但會說人話，還教我們ABC！

上路找會說話的鳥去。

小朋友，你知道哪裡有會說話的鳥嗎？

第三篇　烏鴉兄弟

自欺欺人

禍福相倚

哎呀！

是踏破布鞋有覓處，得來還須費工夫。

天下這麼大，哪裡才能找到會說話的鳥。

哈！踏破鐵鞋無覓處，得來全不費工夫。

買鳥喔！

會說話的鳥喔！

有憑有據

是講得流利，可惜我聽不懂，怎麼證明說的是英語？

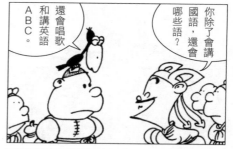

你除了會講國語，還會哪些語？

還會唱歌和講英語ＡＢＣ。

證明也容易，這是我托福考試的成績單。

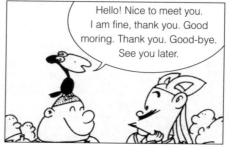

Hello! Nice to meet you.
I am fine, thank you. Good
moring. Thank you. Good-bye.
See you later.

得寸進尺

不不，是白銀兩百兩！

這個價也算合理。

錯了！是黃金兩百兩才行！

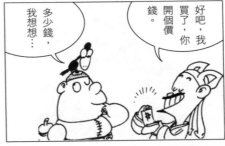

好吧，我買了，你開個價錢。

多少錢，我想想⋯

就算銅錢兩百文。

便宜。

討價還價

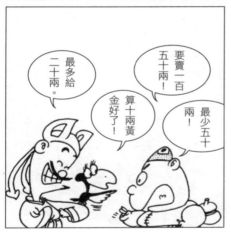

殺價得站在買方才不失立場。

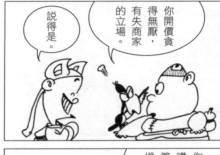

你開價貪得無厭，有失商家的立場。

說得是。

要賣一百五十兩！

算十兩黃金好了！

最多給二十兩。

最少五十兩！

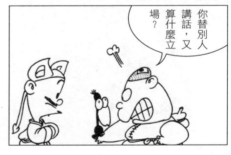

你替別人講話，又算什麼立場？

各取所需

得了便宜，兩百文的鳥賣了二十兩黃金。

好吧，就黃金二十兩賣給你。

一言為定，銀貨兩訖。

得了便宜，值兩百兩黃金的鳥只花了二十兩。

買賣已成，不可反悔。

不會的。

真實還原

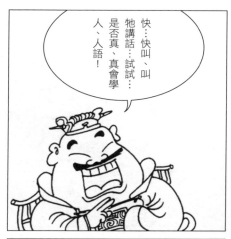

快⋯快叫⋯叫牠講話⋯試試看是否真、真會學人、人語！

買到鳥啦！

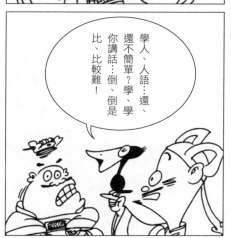

學人、人語？⋯還、還不簡單？學、學你講話⋯倒、倒是比、比較難！

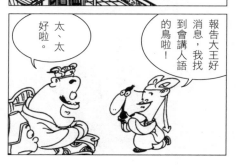

報告大王好消息，我找到會講人語的鳥啦！

太、太好啦。

巧言令色

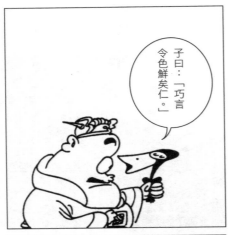

子曰：「巧言令色鮮矣仁。」

巧言者不仁，大王拙於言必是個仁君。

説的真好聽。

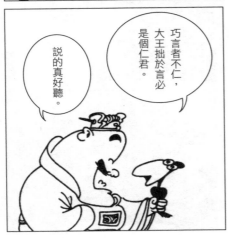

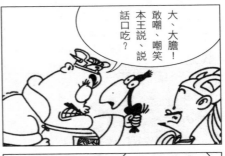

大、大膽！敢嘲、嘲笑本王説、説話口吃？

我非但沒嘲笑你，還是誇獎你呢！

生花妙舌

可寫字批公文。

我的舌頭不但會講人語，還會很多特技。

還能打中國結，用途多功能。

真是生花妙舌。

能當筆畫畫。

表演費用

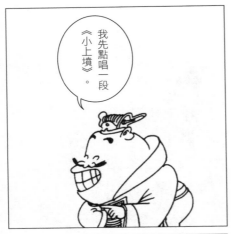

我先點唱一段《小上墳》。

我還會唱歌，民歌、搖滾、鄉村歌曲都拿手。

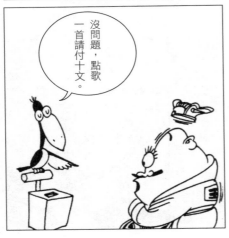

沒問題，點歌一首請付十文。

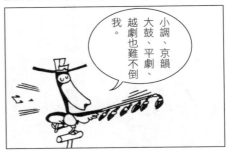

小調、京韻大鼓、平劇、越劇也難不倒我。

有來有往

好吧！再給你十兩黃金。

謝謝。

依現行稅法，抽取所得稅百分之四十二。

你買得好鳥，依當初約定給你兩百兩黃金。

謝謝。

依商業買賣慣例，還得給中間人佣金。

籠中之鳥

對對對！你是上賓，應封你為王府侍臣。

這還差不多！

戴上官職的金鐘罩，你就跑不了。

嘎！

嘎！

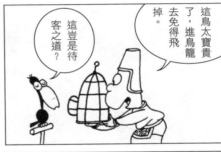

這鳥太寶貴了，進鳥籠去免得飛掉。

這豈是待客之道？

我是你們的貴客，怎麼能讓我住監牢？

無處可逃

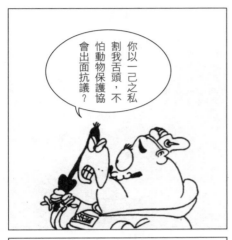

你以一己之私，割我舌頭，不怕動物保護協會會出面抗議？

我是為了治口吃之疾，才千方百計抓到你的。

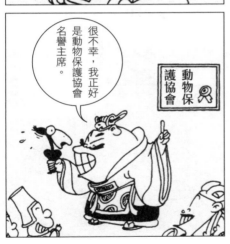

很不幸，我正好是動物保護協會名譽主席。

動物保護協會

借你能言善道之舌給我當藥引，便能治好我的病！

救命啊！

最後一曲

寶寶乖乖睡，
寶寶睡得好，
一眠大一寸…

寶寶聽話
快快睡，
媽媽走了
不再回！

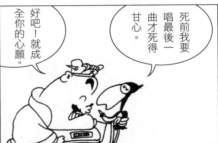

死前我要
唱最後一
曲才死得
甘心。

好吧！就成
全你的心願。

寶寶睡！
快快睡！

銀貨兩訖

別飛走！你是我花兩百兩黃金買來的呀！

怎麼會睡著了？咦？鳥⋯鳥呢？

黃金還你，銀貨兩訖，兩不相欠！

莎喲娜啦！拜！拜！

文過飾非

記下以下記事！

小臣在！

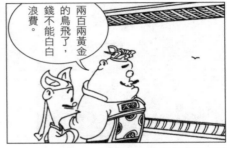

兩百兩黃金的鳥飛了，錢不能白白浪費。

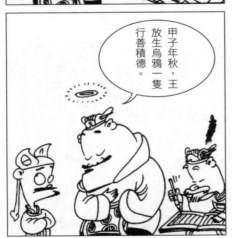

甲子年秋，王放生烏鴉一隻行善積德。

史官何在？

無本生意

還賣窩窩頭？有什麼生意能一次賺二十兩黃金？

說得是。

成功了！

第一次行騙大獲成功！

今後咱們改行做無本生意，扮豬吃老虎！

有盤纏可以上路回鄉賣窩窩頭了。

哈！哈！哈！

推三阻四

開山鼻祖

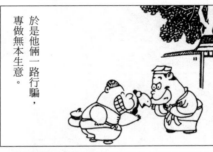

於是他倆一路行騙，專做無本生意。

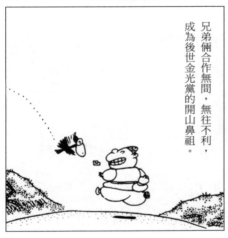

拜拜！

別飛走呀！

誰說是無本生意？這行也得憑智慧賺錢啊。

兄弟倆合作無間，無往不利，成為後世金光黨的開山鼻祖。

惡名遠播

閉上你的
烏鴉嘴！

俗語說，好事不出
門，壞事傳千里。

聽說有隻
會說話的鳥
到處裝傻騙
人。

惡劣！

太壞了！

咚！

咚！

聽烏鴉
啼
會倒楣！

不吉利

只要聽到烏鴉叫
就會生氣。

之後，人們只要
聽到有鳥開口講
話就會說……

買鳥喔！

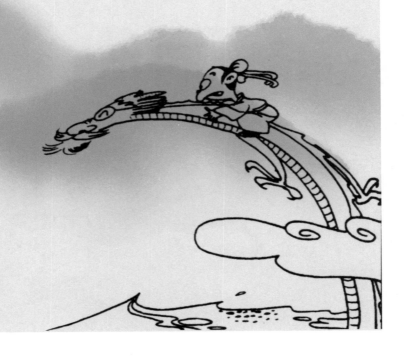

第四篇　龍女

唐儀鳳中，有儒生柳毅者，應舉下第，將還湘濱。

念鄉人有客於涇陽者，遂往告別。

至六七里，見有婦人，牧羊於道畔。

毅怪視之，乃殊色也。然而蛾臉不舒，巾袖無光。

凝聽翔立，若有所伺。

毅詰之曰：「子何苦而自辱如是？」

婦始楚而謝，終泣而對曰：

「妾洞庭龍君小女也……」

花柳子弟

話說唐朝湖南有個書生名叫柳毅。

柳家四周有柳有花，充滿書卷氣息。

柳毅雖不是出身豪門大戶，卻也是個書香子弟。

原來是道道地地的花柳子弟哪！

才氣縱橫

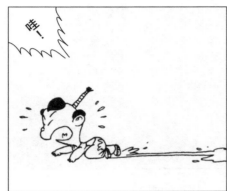

哇！

三歲決定一生，柳毅從小表現非凡。

伊呀呀。

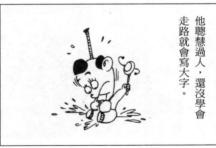

他聰慧過人，還沒學會走路就會寫大字。

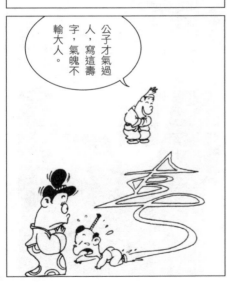

公子才氣過人，寫這壽字，氣魄不輸大人。

調教有方

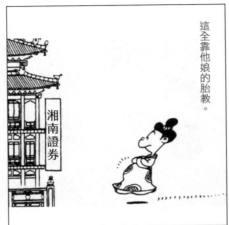

這全靠他娘的胎教。

柳毅有多方面的才能，而且從小就很會做生意。

金融股買一千張！

湘南證券公司

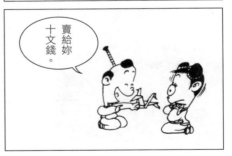

賣給妳十文錢。

傳家之寶

柳兄沒留下家產，留下的書卻不少。

書有什麼用？又不能當飯吃。

柳毅的父親是個文人，可惜英年早逝。

冤家啊！你沒留下什麼家產，要我們母子怎麼辦啊？

賺錢術
如何賺錢
命相學
土地炒作
股票百招
潛規則
騙術大觀
厚黑學

他留下的都是有用的書，運用得好本本都是寶。

遺產稅

請付遺產稅
百分之五十
繳庫。

撕！

爹啊！你留下的
書我會把它當傳
家之寶，一頁都
不會減少。

句句屬實

從此，柳毅天天與書為伍，從早到晚都在讀書。

一枝獨秀

恭喜柳兄為
本鄉增光考
中秀才。

這全靠各位承
讓，本鄉只有
我一個讀書人，
考取率當然百
分之百。

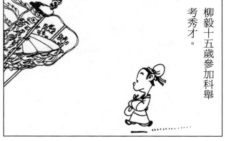

柳毅十五歲參加科舉
考秀才。

發給你秀
才證書。

孰輕孰重

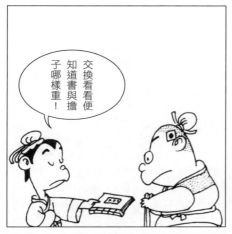

交換看看便知道書與擔子哪樣重！

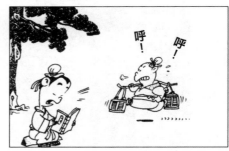

呼！呼！

子…曰…吾…讀書果真不比工作輕鬆。

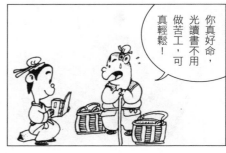

你真好命，光讀書不用做苦工，可真輕鬆！

開卷有益

瞧!這本是顏如玉養眼書。

書中自有顏如玉,書中自有黃金屋⋯

這本是黃金屋賺取術!

房地產炒作術

這麼小的書,怎藏得了姑娘與房屋?

當然可以。

在此一舉

請問，考秀才與舉人有什麼不同？

秀才文章要好，舉人則要臂力強。

不能舉起人怎麼當舉人？

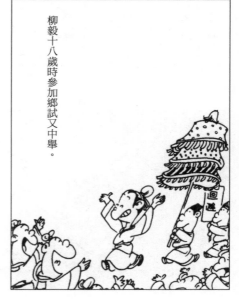

柳毅十八歲時參加鄉試又中舉。

漫畫鬼狐仙怪②

眼見為實

禮怎能作為選孝廉的條件？

我非孝又非廉，但是我有禮！

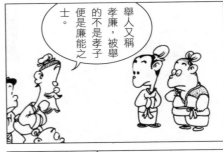

舉人又稱孝廉，被舉的不是孝子便是廉能之士。

因為我的禮比較不同，是具體的厚禮！

你不孝又不廉，為何能被選為舉人？

你說的沒錯。

物盡其用

沒錯，節慶時可用來掛旗子。

朝廷在你家門前立了根氣派的舉人柱。

平時則用來曬衣褲。

這根舉人柱可光耀本村，很有用處。

君子愛財

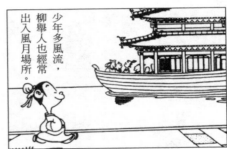

少年多風流，柳舉人也經常出入風月場所。

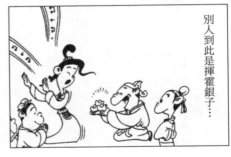

別人到此是揮霍銀子…

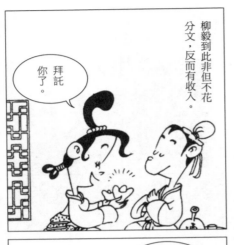

柳毅到此非但不花分文，反而有收入。

拜託你了。

第一批貨三篇歌詞交給妳了，妳唱了保證會紅。

謝謝！太好了！

取之有道

你倒是愈讀愈富，真被搞糊塗了！

柳毅雖是個讀書人，卻愈來愈富有，房子一棟一棟的買。

這全要看你讀的是什麼書！

股票百招
煉金術
經營學
投資理財
賺錢百招
致富術
金錢學
投資入門
海外投資

怪了，別人讀書愈讀愈窮，根本沒有收入…

經營致富

不懂經營就會像梵谷一樣，窮苦一生。

懂經營則像畢卡索一樣富貴一輩子。

書生擅長的無非是詩書畫，詩可賣給歌女當歌詞。

書畫可開展賣大錢。

$20000

$100000

行情推算

賺這種小錢只能糊口，哪能致富？

要算出股價漲跌，進場賺取差價才能大富。

湘南證券

讀書人多少懂點易經，也會紫微斗數。

就靠這種本事替人算命看風水、推算黃道吉日？

不不！錯得離譜。

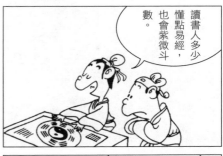

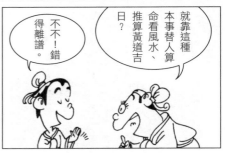

觸霉頭

觸我霉頭，今天
不能進場了！

叫我輸生，
我怎麼會贏？

湘南證券行

今日股價指數表

買賣股票必
須到現場，
才知道會輸
還是會贏。

嘩！

嘩！

這位書生，
你要買什麼
股？

目的不同

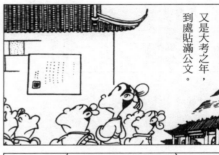

又是大考之年，到處貼滿公文。

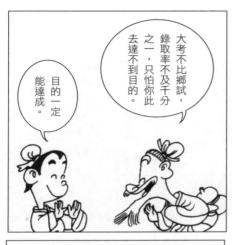

大考不比鄉試，錄取率不及千分之一，只怕你此去達不到目的。

目的一定能達成。

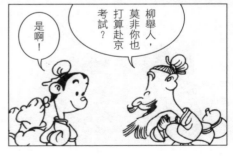

柳舉人，莫非你也打算赴京考試？

是啊！

因為我以考試為副，觀光為主。

異想天開

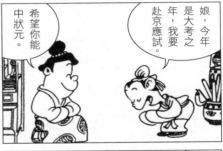

娘，今年是大考之年，我要赴京應試。

希望你能中狀元。

再升上去就是左丞、右丞，有一天能坐上皇帝寶座也說不定。

皇帝是世襲，老百姓怎能做皇帝？

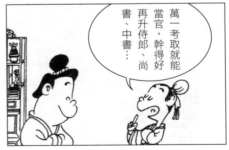

萬一考取就能當官，幹得好再升侍郎、尚書、中書…

皇帝民選不就可以？

事半功倍

雇書僮挑書太貴，還得供吃供住。

柳毅，你要到京城赴考？

是啊！

請快遞公司送貨又快又便宜。

包君滿意。

我當你的書僮，跟你一起上京。

謝謝你的好意，但是不必。

順風車

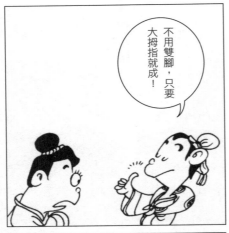

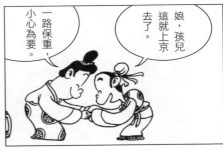

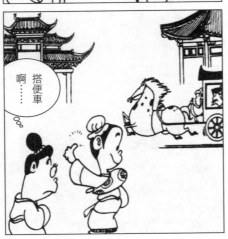

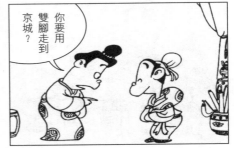

日夜兼程

他還是風雨無阻，從不休息。

柳毅一路風塵僕僕，日夜不停地趕路。

你不累，我們換布景的可要休息！

經過千山萬水，萬水千山……

競爭激烈

抱歉！我已經訂了旅館，各位不必再爭。

誰在做旅館生意？我們是補習班！

台大補習班 考前總複習

南陽補習 保證考取

終於來到京城長安！

這位客官，到我們店裡來！

來我們這家！

我們這一家比較便宜。

服務周到

貴店生意真好，是用什麼招數吸引考生？

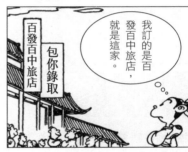

我訂的是百發百中旅店，就是這家。

百發百中旅店

包你錄取

本店免費提供考前猜題，歷年來命中率百分之九十七。

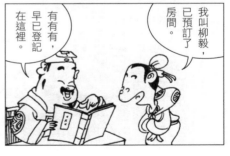

我叫柳毅，已預訂了房間。

有有有，早已登記在這裡。

一視同仁

落榜也沒有關係。

萬一落榜，豈不辜負你一番好意？

按照本店規矩，考生要交一張相片以備不時之需。

要相片做什麼？

入住本店落榜考生名錄

落第考生相片貼在這裡。

入住本店考取狀元進士名錄

你若考取，我們會把你的相片貼在這裡。

樓中樓

本店有樓中樓，專供沒錢的考生住宿。

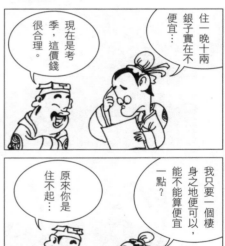

住一晚十兩銀子實在不便宜…

現在是考季，這價錢很合理。

原來你是住不起…

我只要一個樓身之地便可以，能不能算便宜一點？

不占空間所以便宜。

記憶深刻

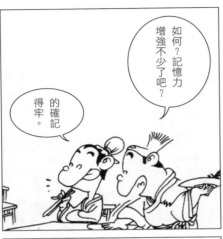

如何？記憶力增強不少了吧？

的確記得牢。

鱸魚的美味我一輩子都不會忘記。

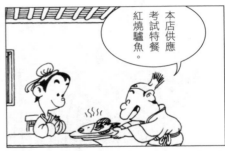

本店供應考試特餐紅燒鱸魚。

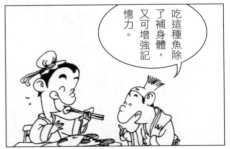

吃這種魚除了補身體，又可增強記憶力。

新型試題

可惜了，今年不考這種經。

請問，這次考的是什麼？

由皇上臨時定立科目，考進士試經。

今年要考的是《聖經》！

好極了，那我準備得宜，四書五經都背得十分流利。

所費不貲

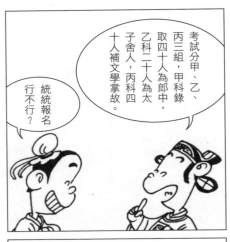

考試分甲、乙、丙三組，甲科錄取四十人為郎中，乙科二十人為太子舍人，丙科四十人補文學掌故。

統統報名行不行？

請問你要報考哪一組？

又不是大學聯考，還分什麼組？

當然歡迎，報一科兩千兩，總共六千兩！

六千兩銀子

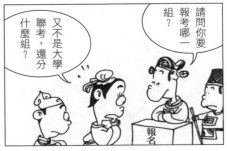

無心之過

報告！他把詞句抄寫在身上。

為防止夾帶小抄作弊，考生都得脫衣檢查！

行，你通過安全檢查。

你瞧！就寫在這裡。

猛然想起

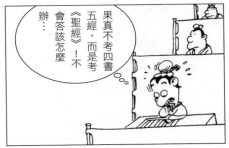

果真不考四書五經，而是考《聖經》！不會答該怎麼辦⋯

上帝是外國人，怎聽得懂國語？

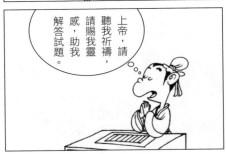

上帝，請聽我祈禱，請賜我靈感，助我解答試題。

文思泉湧

交卷了！

把考卷放在桌上。

祈禱果真有效，靈感來了。

佳句不絕，白紙不夠，答案全寫在桌面上了。

哈！行文有如泉湧，答題神速如飛！

名落孫山

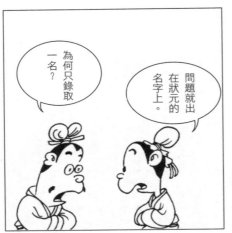

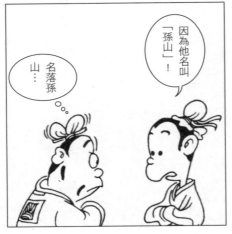

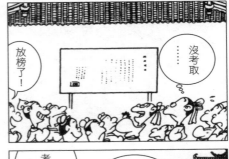

不幸之幸

我是第三屆狀元。

我是第十一屆進士。

恭喜你沒考上，真是祖宗有德，三生有幸！

因為狀元太多，官職太少，我們等分發等到七老八十，這才是運氣不好。

你是何人？膽敢倚老賣老嘲笑我沒考取！

傷口撒鹽

明年再來哦！

到底是什麼東西？

我未能考取，只好回鄉去。

別失意，明年再接再厲！

落榜證明書

這個禮物送給你，讓你有個警惕。

謝謝！

顯而易見

事與願違

羊奶解解渴！
拜託！給我一點

唉！走得又
累又渴。

哈！運氣不
錯，有東西
可解渴。

花容失色

救命啊！
狼來了！

狼？狼在哪裡？

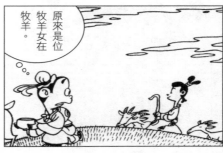

原來是位牧羊女在牧羊。

在這裡！色狼一隻。

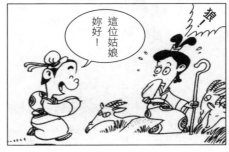

這位姑娘妳好！

性別差異

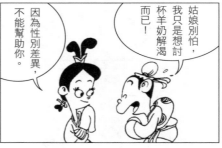

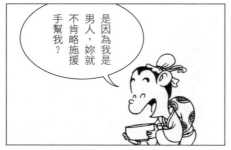

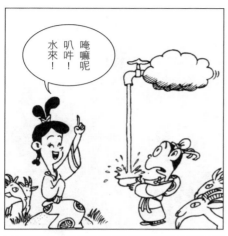

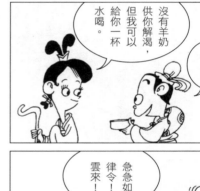

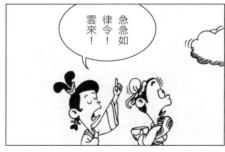

龍王之女

龍珠真相

龍真的能藏珠於肚，這到底是何物？

是胃結石啊！

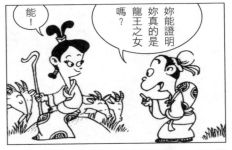

妳能證明妳真的是龍王之女嗎？

能！

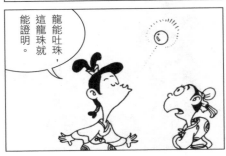

龍能吐珠，這龍珠就能證明。

毛遂自薦

這種婚姻問題找我可真找對人了。

你能替我出面解決問題？

我乃洞庭湖龍王之女，下嫁本地涇水龍王之子，涇水太子殘暴，時常打罵我…

我是個舉人，資格相當於律師，可兼辦離婚業務。

律師執照

我把這情形告訴公婆，他們反而幫他欺負我，要我做粗活，每天在這荒野牧羊。

暴殄天物

我沒有現金，只好用值錢的東西代替。

麻煩你將這份血書，帶到洞庭湖之陰給我父親。

好。

這瓶龍涎香就當郵資送給你。

快遞郵件每件郵資三百文。

送你一程

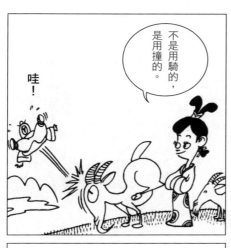

不是用騎的，是用撞的。

哇！

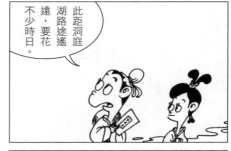

此距洞庭湖路途遙遠，要花不少時日。

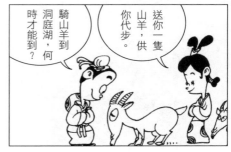

送你一隻山羊，供你代步。

騎山羊到洞庭湖，何時才能到？

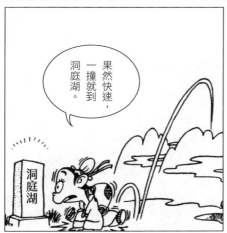

果然快速，一撞就到洞庭湖。

洞庭湖

無庸置疑

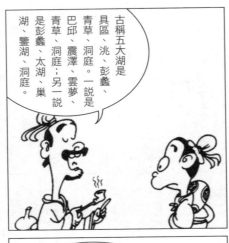

古稱五大湖是具區、洮、彭蠡、青草、洞庭。一說是巴邱、震澤、雲夢、青草、洞庭；另一說是彭蠡、太湖、巢湖、鑒湖、洞庭。

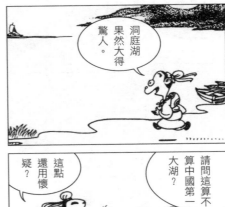

洞庭湖果然大得驚人。

五大湖經常變，唯一不變的只有洞庭湖，可見洞庭湖是真正的第一大湖。

有道理。

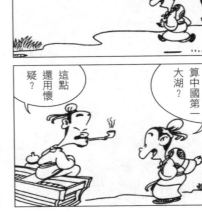

請問這算不算中國第一大湖？

這點還用懷疑？

南北方位

當然！

這也有差別嗎？

山之陰是指山的北面，湖之陰是指湖的南岸。

一南一北還真不同。

洞庭湖之陰…陰到底在哪裡？

請問「陰」這個字到底是什麼意思？

你是問山還是問湖？

急公好義

人説湘人性子急，但我看你卻急公好義。

急公好義倒未必。

湖的南岸到底在哪裡？

到洞庭湖南岸怎麼走？

遊湖到南岸的路線很多，還是我來帶你走吧。

我帶你遊湖全是為了生意。

洞庭湖導覽
一日收費三十文

遊湖行程

找人更需要導遊服務。

我急著到洞庭湖之陰找人，不必替我介紹名勝古蹟。

這就是有名的岳陽樓！

首先介紹你買土產當見面禮。

洞庭湖土產

這就是屈原投水的汨羅江入口。

恕不奉陪

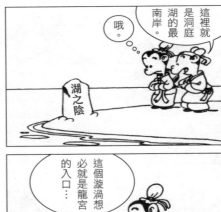

這裡就是洞庭湖的最南岸。

哦。

湖之陰

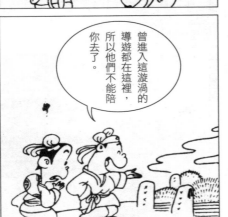

我只導遊到這裡，接下去的路程就不奉陪了！

可否介紹個導遊陪我一起進去？

曾進入這漩渦的導遊都在這裡，所以他們不能陪你去了。

這個漩渦想必就是龍宮的入口⋯

龍宮入口

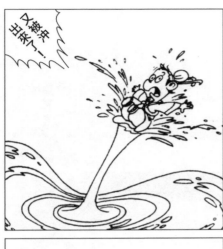

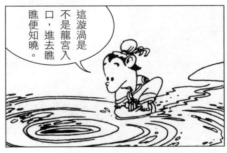

這漩渦是不是龍宮入口，進去瞧瞧便知曉。

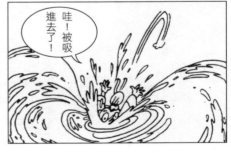

哇！被吸進去了！

嚴禁亂投垃圾污染本湖！

白費功夫

虧你是個讀書人，還真笨得可以。

小生柳毅有急事求見洞庭湖龍王！

湖之陰

喊半天有什麼用，你不會按門鈴？

湖之陰

洞庭湖龍王，求求你開門啊！請開門啊！

湖之陰

親自出馬

當然有。

有什麼信不能由別人轉交？

在下名叫柳毅，有封信要送給龍王。

「口信」不能轉交。

交給我就成。

不成不成！這信無法請別人代轉。

職責所在

你是龍宮的公關人員？

我是龍宮的外交部長。

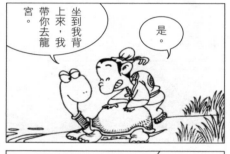

坐到我背上來，我帶你去龍宮。

是。

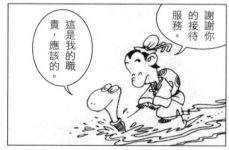

謝謝你的接待服務。

這是我的職責，應該的。

原始本能

哈哈！我可以在水中呼吸，真是奇怪。

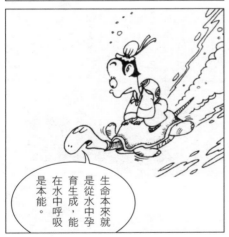

生命本來就是從水中孕育生成，能在水中呼吸是本能。

咦？

堆積如山

山奇臭無比，我不懂它美在哪裡？

水底世界真漂亮！

這座人類送的垃圾山就是證據。

智者樂水仁者樂山，水之美堪與山色相比。

萬年執政

當龍王最大的好處是世襲，不用選舉！

話說洞庭湖底深處，果真有座龍宮。

不必修改憲法，得連選連任，也能終身執政到底。

老賊！○○

不民主。○○

應該逼退他！○○

龍宮裡有位龍王，統轄洞庭湖國度。

於法有據

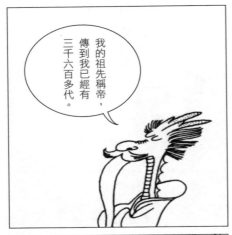

我的祖先稱帝，傳到我已經有三千六百多代。

早在幾億年前，就是由我龍族統治這個世界。

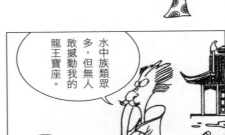

水中族類眾多，但無人敢撼動我的龍王寶座。

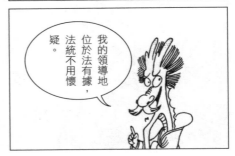

我的領導地位於法有據，法統不用懷疑。

熱漲冷縮

春夏雨水多，湖水高漲，國土面積有八千多平方公里。

本王管轄的國土面積有六千平方公里。

洞庭湖地圖

秋冬水位降低，面積縮小為五千多平方公里。

不過敝國的疆域因季節不同，面積大小有差異。

自產自銷

你好意思光看人民勤奮，自己卻什麼也不做嗎？

你錯了！我也加入生產行列。

敝國百姓勤奮工作，GNP有七千美元，堪稱經濟大國。

生產龍角，磨成粉製造高級藥材。

龍角散？

外銷出口區專門生產貴重商品，如珍珠、珊瑚，收入很好。

陸上美味

這個簡單，陸上的人類常提供美食，請我們免費試吃。

好極了。

天天吃海鮮，吃得都倒胃口。

真想嘗嘗陸上的野味，換換口味。

在釣鉤上的食物就是。

純正血統

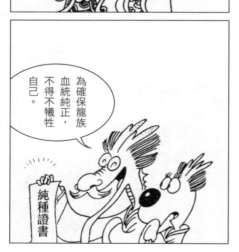

只娶了龍皇后一名，不搞別的男女關係！

為確保龍族血統純正，不得不犧牲自己。

純種證書

我貴為湖中之王，但是生活卻寂然無味。

湖中美女無數，但弱水三千，我只取一瓢。

胎教成果

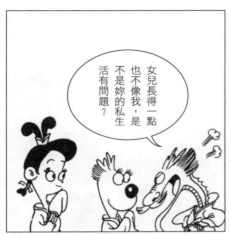

女兒長得一點也不像我，是不是妳的私生活有問題？

不必懷疑，是我在胎教期間看明星月曆的成果。

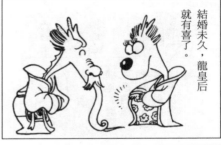

結婚未久，龍皇后就有喜了。

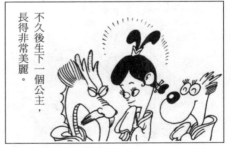

不久後生下一個公主，長得非常美麗。

龍鳳配

龍配鳳，鳳配龍，應該替她找個鳳相公。

龍是爬蟲類，鳳是禽類，不同族類混交，生出的後代豈不是變雜種？

光陰似箭，不到幾年時光，龍公主已長得亭亭玉立美麗無比。

女兒終於長大成人，應該替她找個好婆家。

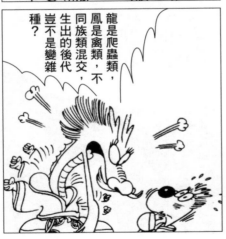

截長補短

夫妻應該互補長短，妳沒經驗得找個經驗豐富的來補。

龍族單身貴族名單

這幾個龍少爺，妳自己選一個，我來提這門親事。

女兒對婚姻大事沒經驗，請父王為我做主。

這位涇水龍王太子結過七次婚，經驗最豐富！

慈母心

如今我倆可來個二度蜜月旅行。

妳選個地點，我們這就去。

爹娘請保重身體，再見！

我最想去的地方是女兒婆家，去探望女兒和女婿！

女兒出嫁了，總算是了卻了一椿心事…

攀親帶故

我與龍王素昧平生，但還是有一點關係。

來人站住！不得再越雷池一步！

我是龍的傳人，算是龍王的遠房親戚。

他叫柳毅，有急事要見龍王。

他與龍王非親非故，為什麼要見龍王？

愛屋及烏

怎麼說？

他稱呼你郵差，正是表示喜歡你！

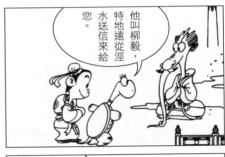

他叫柳毅，特地遠從涇水送信來給您。

因為我最喜歡看的連續劇是《郵差三度來按鈴》。

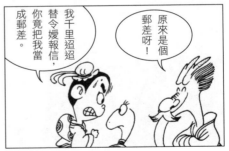

原來是個郵差呀！

我千里迢迢替令嬡報信，你竟把我當成郵差。

殃及眾生

大王！為了天下蒼生，請節哀，別哭了！

這是令嬡所託的血書。

啊！

大王痛哭三分鐘，陸上降雨三百毫米。

又造成大水災了！

氣象雲圖

我的寶貝女兒啊！妳被欺負得好慘啊！

哇！

事出有因

這只能怪錢塘的風水不好，不能怪令弟。

愛女被欺負，這口怨氣只有叫我弟弟錢塘龍王出馬，才能討回公道。

因為龍困「淺」塘被人欺，難怪令弟脾氣壞。

有道理。

可惜他生性暴虐，處處與人為敵。

近在眼前

你把他關在哪裡？

玉帝責我帶回管教，現在還押在我這裡。

上古堯帝時，曾發了一次九年大水災，就是我這兄弟一怒之下攪出來的災禍。

就關在魚缸裡。

紅龍……

前些日子他和玉帝鬥氣，用水把五嶽淹沒了。多虧我求情，玉帝才免去他的死罪。

五短身材

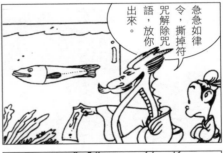

急急如律令，撕掉符咒解除咒語，放你出來。

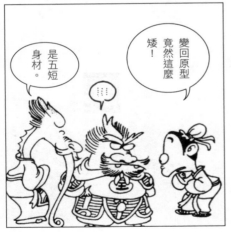

變回原型竟然這麼矮！

是五短身材。

轟

身體好長！

罪魁禍首

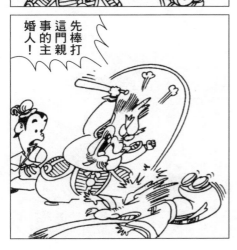

侄女啊！我一定出馬替妳討回公道！

先棒打這門親事的主婚人！

賢弟，你的侄女下嫁涇水龍王家後，非但不受疼愛，還被虐待得死去活來。

真有這等事？

從前你最疼她了，一定得替她討回這筆債。

真是一門壞親事！

吆喝助陣

我是個書生，手無縛雞之力，幫不了你。

冤有頭債有主，你應該找涇水龍王太子啊！

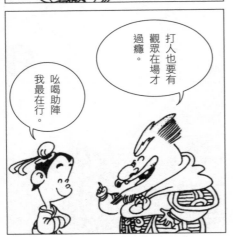

吆喝助陣我最在行。

打人也要有觀眾在場才過癮。

好吧，你和我一起去，我們到涇水算帳去！

行前準備

我跟你去，我們上路吧。

加足汽油，火力十足，不用愁。

慢著！此去討公道，免不了一番廝殺惡鬥，行前得先補給軍火。

機位降等

啊！坐不牢，
掉了？

還在！現在坐
機尾經濟艙…

空中巨無霸
波音七四七
出動。

免費搭乘，
還請你坐頭
等艙。

內政問題

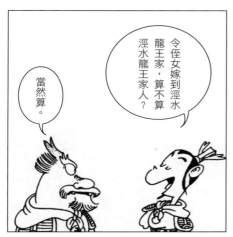

令侄女嫁到涇水龍王家，算不算涇水龍王家人？

當然算。

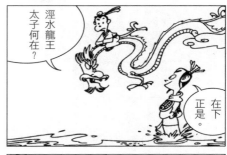

涇水龍王太子何在？

在下正是。

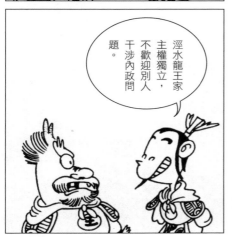

涇水龍王家主權獨立，不歡迎別人干涉內政問題。

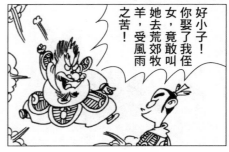

好小子！你娶了我侄女，竟敢叫她去荒郊牧羊，受風雨之苦！

差強人意

以往我都是把她們賣給王侯家當下女。

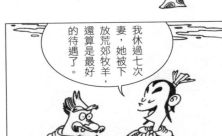

我休過七次妻,她被下放荒郊牧羊,還算是最好的待遇了。

最差的待遇是賣到青樓去陪酒!

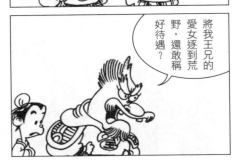

將我王兄的愛女逐到荒野,還敢稱好待遇?

棋逢對手

棋逢對手，不分勝負。

可惡的後生晚輩，看我這招狂龍吐水！

同是龍族，噴水我還不會？

用水量也半斤八兩，各收水費三萬文。

一決勝負

你有一顆，我有九顆，大家分個勝負。

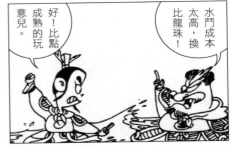

意兒。

好！比點成熟的玩

水鬥成本太高，換比龍珠！

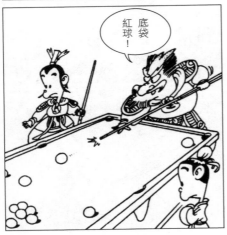

底袋紅球！

看我的千年白龍珠！

乘風破浪

難得的好浪！

我的衝浪板正好派上用場。

小子真難纏，使出翻江龍絕招對付你！

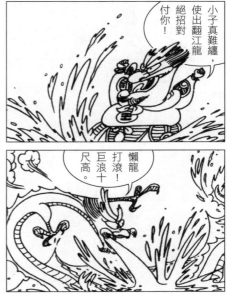

懶龍打滾！巨浪十尺高。

正中下懷

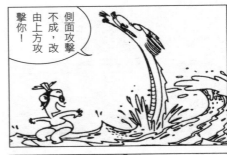

舞林高手

能屈能伸

虧他還是龍，骨氣卻軟得像隻蟲。

是啊！

我本來就是變色龍。

花拳繡腿還敢猖狂，死吧！

哇！

請息怒，一切全是小婿的不是。

一勞永逸

放你到別的廟，
我不放心！

惡賊，留你在世上為惡，不如一劍劈了你。

劍下留情，饒我一命吧！

唯有到我的五臟廟，我才能安心。

我願到深山寺廟閉門懺悔改過自新，請給我一次機會吧！

漫畫鬼狐仙怪②

175

大小通吃

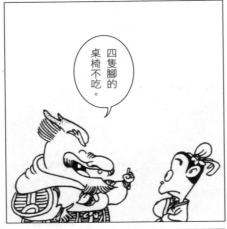

四隻腳的桌椅不吃。

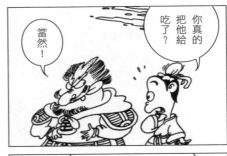

你真的把他給吃了？

當然！

兩隻腳的父母不吃。

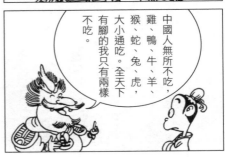

中國人無所不吃，雞、鴨、牛、羊、猴、蛇、兔、虎，大小通吃。全天下有腳的我只有兩樣不吃。

兩相權衡

我被遺棄已是命苦，如今又死了丈夫…

確實如此。

寡婦當然好過棄婦，可繼承亡夫的財富。

是紅龍叔叔！

我把涇水龍王太子吃掉了，妳今後可以解脫了。

什麼？

一舉兩得

羊好處理。

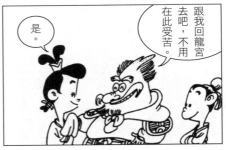

跟我回龍宮去吧，不用在此受苦。

是。

羊肉爐

現宰現賣，一舉兩得。

可是這些羊無人照顧怎麼辦？

水陸兩棲

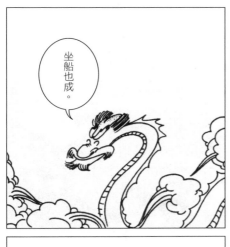

坐船也成。

空運水運兩相宜。

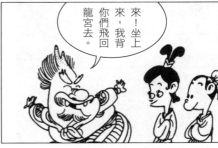

來！坐上來，我背你們飛回龍宮去。

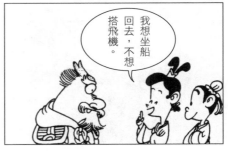

我想坐船回去，不想搭飛機。

覆水能收

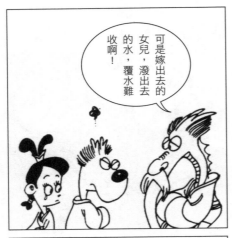

可是嫁出去的女兒，潑出去的水，覆水難收啊！

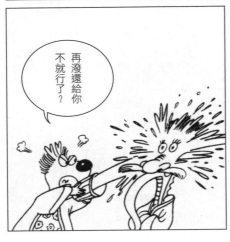

再潑還給你不就行了？

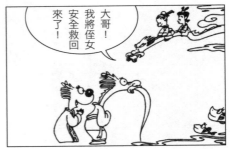

大哥！我將姪女安全救回來了！

娘！女兒好命苦啊！

回來就好，父母永遠會收留妳。

乘龍快婿

我調查過他，他也是條龍，錯不了。

將侄女再嫁出去，不就解決了問題？現成的女婿人選就在這裡。

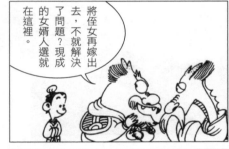

他甲辰年生，生肖屬龍！

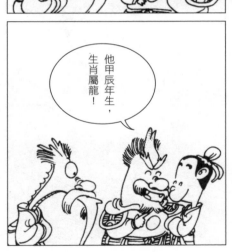

柳毅的確是好人才，可惜非我族類，不能通婚。

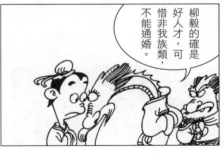

眉開眼笑

丈母娘看女婿，還會有什麼問題？

這門親事我同意。

愈看愈滿意！

可是要通過你大嫂那一關比較難。

點石成珠

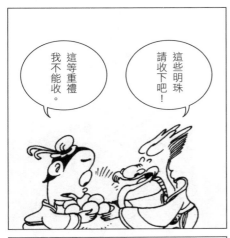

> 我不能收。
> 這等重禮
>
> 請收下吧！
> 這些明珠

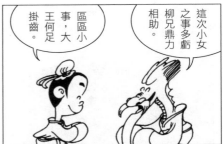

> 相助。
> 柳兄鼎力
> 之事多虧
> 這次小女
>
> 掛齒。
> 事，大
> 區區小
> 王何足

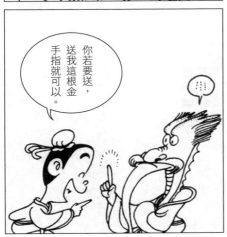

> 手指就可以。
> 送我這根金
> 你若要送，

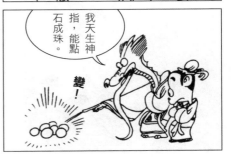

> 石成珠。
> 指，能點
> 我天生神
>
> 變！

掌上明珠

我也要送你一顆我最心愛的明珠。

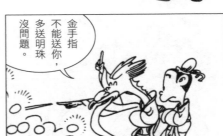

金手指不能送你，多送明珠沒問題。

掌上明珠，請笑納！

啊！

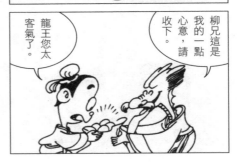

柳兄這是我的一點心意，請收下。

龍王您太客氣了。

只收一半

喜新念舊

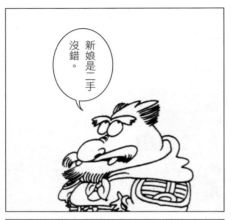

新娘是二手沒錯。

龍王的本意是要招你為婿。

我配不上公主。

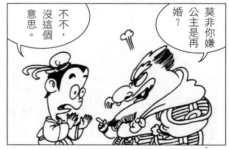

莫非你嫌公主是再婚？

不不，沒這個意思。

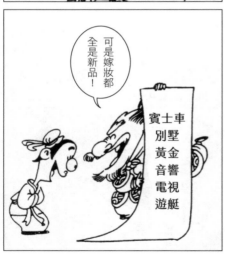

可是嫁妝都全是新品！

車墅金視艇
賓士別黃電音響電遊

轉眼之間

既然說定，婚禮就擇期舉行吧。

只要守寡三天就成。

可是公主剛死了夫婿，應先守寡三年。

仙界一天等於凡間一年，三天等於三年。

新婚賀禮

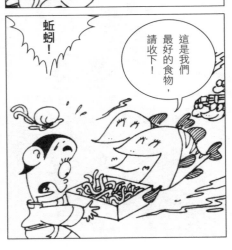

請收下，這是我們最好的首飾。

謝謝。

蚯蚓！

這是我們最好的食物，請收下！

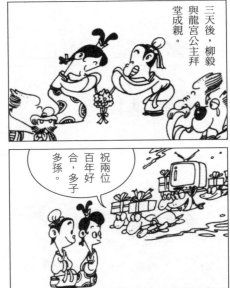

三天後，柳毅與龍宮公主拜堂成親。

祝兩位百年好合，多子多孫。

輪番上場

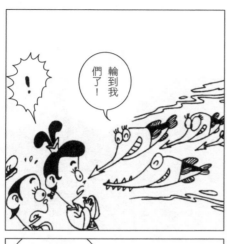

輪到我們了！

！

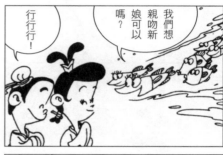

我們想親吻新娘可以嗎？

行行行！

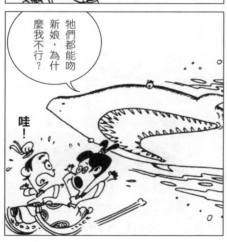

牠們都能吻新娘，為什麼我不行？

哇！

大家排隊守秩序。

竹竿身材

她樣樣都好，
唯獨三圍比例⋯

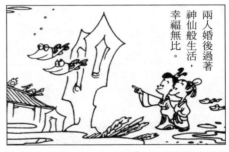

兩人婚後過著
神仙般生活，
幸福無比。

上中下三段
皆相同。

21
21
21

能娶龍女為妻，
是我三生修來
的福氣。

第五篇　怪馬

京洛富人王武者性苟且，能媚於豪貴，

忽知有人貨駿馬，遂急令人多與金帛，於眾中爭得之。

其馬白色，如一團美玉。

其鬃尾赤如朱，皆言千里足也。

王武將以獻大將軍薛公，乃廣設以金鞍玉勒，

間之珠翠，方伺其便達意也。

其馬忽於殿中大嘶一聲後化為一泥塑之馬立焉……

名字起源

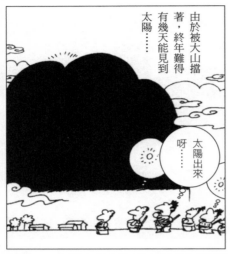

由於被大山擋
著，終年難得
有幾天能見到
太陽⋯⋯

太陽出來
呀⋯⋯

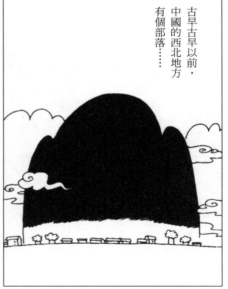

古早古早以前，
中國的西北地方
有個部落⋯⋯

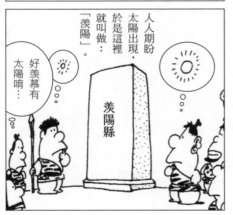

人人期盼
太陽出現，
於是這裡
就叫做：
「羨陽」。

羨陽縣

好羨慕有
太陽唷⋯⋯

許氏由來

夏至午時，太陽正午出現了！

羨陽縣位於群山之中，靠山吃山，人人都以打獵為主。

全村都是獵戶，唯獨有一戶不是。

你不用打獵，專職盯著天空報告太陽的出現。

是。

於是這戶人家就自稱姓「許」。

許，言午許。

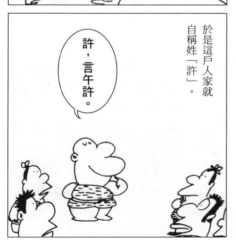

張氏由來

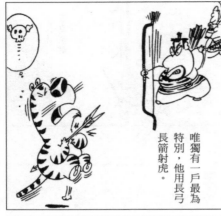

唯獨有一戶最為
特別，他用長弓
長箭射虎。

羨陽的獵戶們打獵，
一般使用的武器是刀槍棍。

吼！

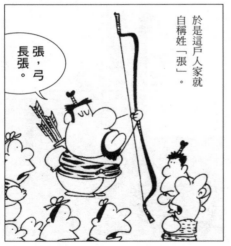

於是這戶人家就
自稱姓「張」。

張，弓
長張。

生財之道

日月易，你觀日月星辰研究出《易經》？

不不！研究出《易經》難有賺頭。

交易站

易，是以貨易貨，做轉口貿易！

生意經……

許家代代相傳，專司大職報午。

由於每天觀日月，於是觀出了心得…

日月相交就成易……

以形補形

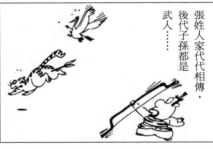

張姓人家代代相傳，後代子孫都是武人⋯⋯

他們的子孫張獻忠、張寶、張角、張飛，個個都是黑將軍。

咱們羨陽沒什麼日照，個個都長得白，何獨你們張家黑的嚇人？

因為祖先們打獵為生，吃壞了。

一黑二黃三花四白，咱家祖先愛黑狗、黑熊、黑羊、黑豬⋯

黑的好吃！

姓名所賜

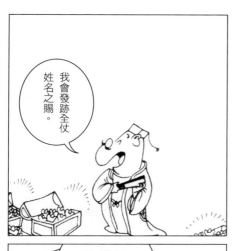

我會發跡全仗姓名之賜。

願天下的銀子都向著我滾滾而來！

因為他的大名就叫「許願」。

話說許氏一族從事經商做買賣傳給了後代……

一直傳到宋期初年第二十二代孫時，已累積萬貫家財。

大有玄機

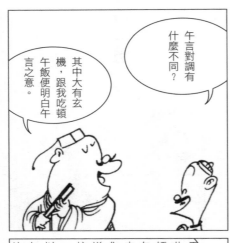

午言對調有什麼不同？

其中大有玄機，跟我吃頓午飯便明白午言之意。

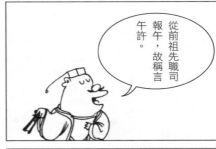

從前祖先職司報午，故稱言午許。

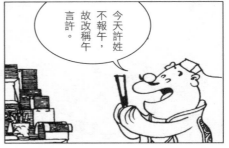

今天許姓不報午，故改稱午言許。

中午時分口水多過茶水⋯

五月，陰氣午逆陽，此予矢同意。凡午之悟芞各本作逆。今正午者，陰陽交。故曰午者，陰陽交。天文訓志曰：咢布於午。與陽逆也。陰氣從下上。午、作仵也。廣雅釋言。午、作仵也。四月純陽一陰芦陽。冒地而出。故以象其形。古者橫直交午。義之引申也。儀禮注云。一縱一橫曰午。

多學一門

聚財有道

主渠道是官商勾結；二渠道是買空賣空；三渠道是利益輸送。

條條大道通財富，錢財滾滾而來。

我不愛山不愛海，最愛的就是財。

君子愛財取之有道，我聚財的方法有三道。

跨國企業

正因大宋與回鶻敵對沒有邦交，我才能做獨門生意。

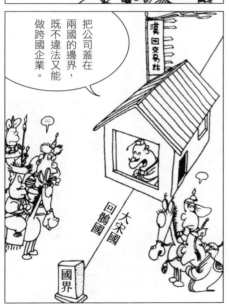

把公司蓋在兩國的邊界，既不違法又能做跨國企業。

大宋國

回鶻國

國界

漢回交易站

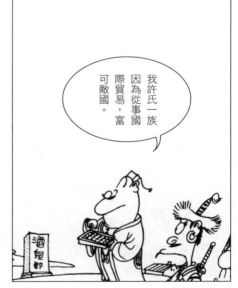

我許氏一族因為從事國際貿易，富可敵國。

酒鬼郎

姓氏所害

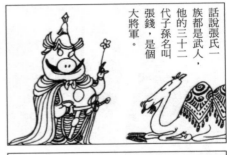

話說張氏一族都是武人，他的三十二代子孫名叫張錢，是個大將軍。

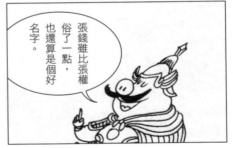

張錢雖比張權俗了一點，也還算是個好名字。

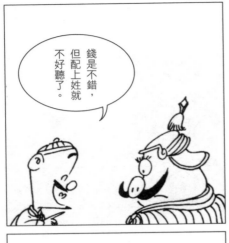

錢是不錯，但配上姓就不好聽了。

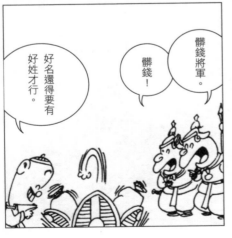

髒錢將軍。

髒錢！

好名還得要有好姓才行。

理解錯誤

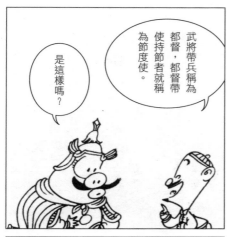

武將帶兵稱為
都督，都督帶
使持節者就稱
為節度使。

是這樣嗎？

張將軍是河西節度使，
駐兵在蕭州酒泉。

我一直以為節度
使就是有權節省
國防開支，存到
自己的存款簿。

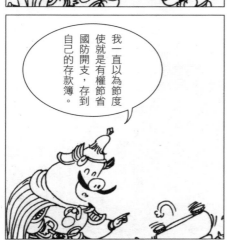

張將軍你
知道什麼
是節度使
嗎？

我只管當
官，搞不懂
官名的意思。

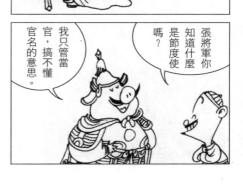

出口成髒

你仔細聽好不要摔倒。

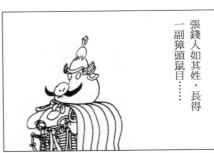

張錢人如其姓，長得一副獐頭鼠目……

我雖是一介武夫，但滿腹經綸，出口成章。

真的？說來聽聽看如何？

是出口成髒，三字經滿腹！

格老子！◎井井！去他的！

以一抵萬

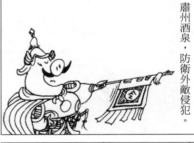

張將軍統兵十萬大軍，駐防肅州酒泉，防衛外敵侵犯。

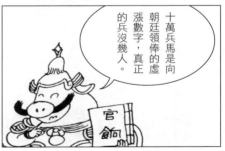

十萬兵馬是向朝廷領俸的虛漲數字，真正的兵沒幾人。

不好了！朝廷主計處派人來校閱兵馬人數！

別急，我敢浮報兵馬自能應付。

這是一夫當關，萬夫莫敵的萬字軍，十個人就等於十萬大軍。

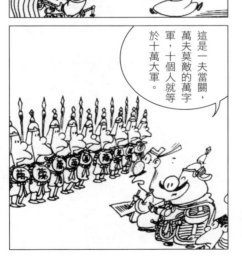

貪杯誤事

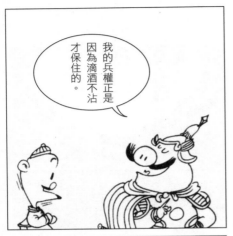

我的兵權正是因為滴酒不沾才保住的。

肅州酒泉是個產酒的地方，可是張將軍卻是滴酒不沾。

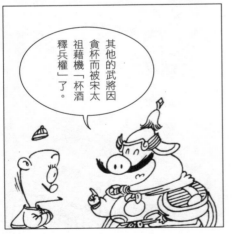

其他的武將因貪杯而被宋太祖藉機「杯酒釋兵權」了。

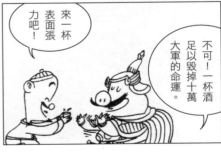

來一杯表面張力吧！

不可！一杯酒足以毀掉十萬大軍的命運。

地下皇帝

雖在邊疆，但卻像個地下皇帝，有何不滿意？

由於張錢曾參加陳橋兵變，為趙匡胤黃袍加身……

你願當地下皇帝，我可不想當地下夫人！

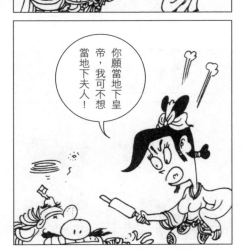

他對大宋建國有功又擁有兵權，功高震主才被發放邊疆……

權力中心

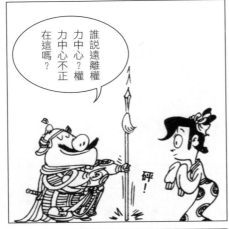

誰説遠離權力中心？權力中心不正在這嗎？

槍在哪裡，權力就在哪裡！

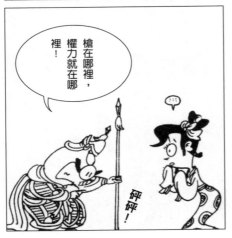

張將軍在蕭州擁兵自重以宋國地下皇帝自居……

天高皇帝遠……

不是天高皇帝遠，是遠離權力中心。

酒肉朋友

唯一少的是真正知心的朋友。

因為在這種地方能交的多是酒肉朋友。

肅州酒泉城南有金泉味如酒，故名酒泉。

酒泉這地方酒多、酒坊酒家多、酒友酒客多、酒席酒保多......

酒泉酒樓

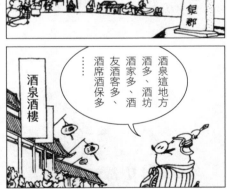

利益之交

一個是富甲一方的
超級大財閥。

張錢在邊疆卻有許願這個
知心朋友……

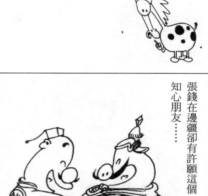

但咱們友情
的基礎非常
厚實。

財權交流，
利益互通！

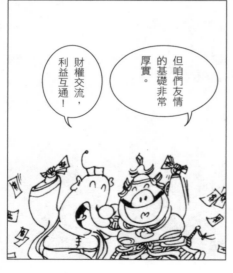

一個是權勢顯赫的
節度使大將軍；

獨霸一方

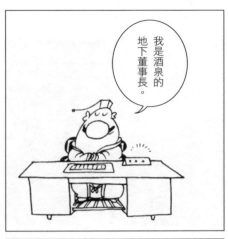

我是酒泉的地下董事長。

張錢、許願，一個有錢，一個有勢，兩人各霸一方。

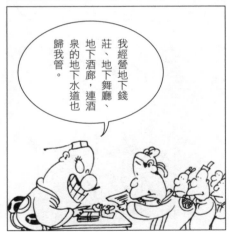

我經營地下錢莊、地下舞廳、地下酒廊，連酒泉的地下水道也歸我管。

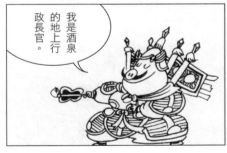

我是酒泉的地上行政長官。

黑白不分

我膚色白，但幹的是黑買賣。

他們只看到對方的白、黑的一面，視而不見。

許老板長得好白。

將軍出身真清白。

張錢和許願兩人膚色一黑一白，他們的職業剛好也是一黑一白……

白牙！

黑皮！

地方警政首長，幹的是白道！

建國元老

買官鬻爵

有錢還需要有勢，我想捐錢買個官做做，可行？

行！你想當什麼官？

官位大小不要緊，但要親近皇帝緊靠權力中心。

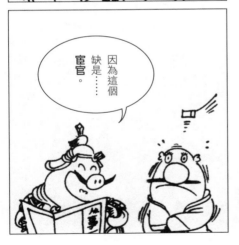

是有這樣的缺，只怕你夫人會反對。

她怎麼會反對？

因為這個缺是……宦官。

虧本買賣

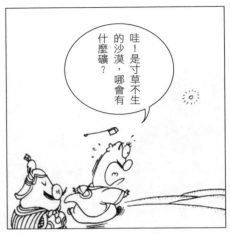

哇！是寸草不生的沙漠，哪會有什麼礦？

地上的沙石就是最好的礦，現在沙山暴漲這絕對是筆好生意！

好吧…

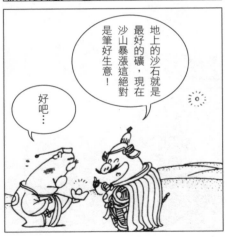

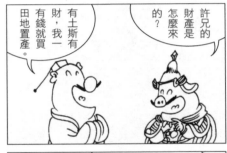

許兄的財產是怎麼來的？

有土斯有財，我一有錢就買田地置產。

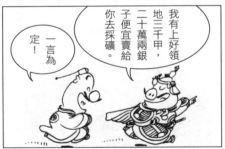

我有上好領地三千甲，二十萬兩銀子便宜賣給你去採礦。

一言為定！

陰溝翻船

難道土地也像書一樣有顏如玉、有黃金屋？

沒錯。

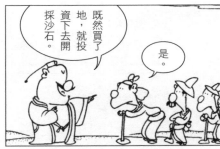

既然買了地，就投資下去開採沙石。

是。

這是剛剛從地下挖出的顏如玉與黃金屋。

是唐三彩古物！

一分耕耘一分收獲，對土地付出，土地一定會回報給你。

土財主

不但為人很土，
長相也很土。

不是土，
是扮豬吃
老虎……

哈哈哈，我
許願如今是
個名副其實
的土財主。

做的買賣是
出土文物。

$

坐擁五千
甲土地的
大地主。

公私分明

左邊代表私，你得閉住眼睛考慮到朋友的利益。

如此不就公私分明，皆大歡喜？

要睜一隻眼閉一隻眼。

盜賣古文物是違法的行為，一邊是我的好友，一邊是我的職責，該怎麼辦？

你可以公私分明，不用左右為難。

右邊代表公，你要睜大眼睛緊盯違法的罪行。

是。

上下其手

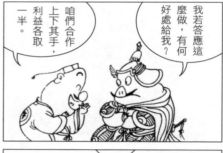

我若答應這麼做，有何好處給我？

咱們合作上下其手，利益各取一半。

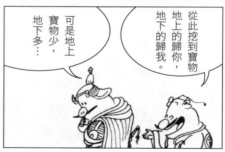

從此挖到寶物，地上的歸你，地下的歸我。

可是地上寶物少，地下多……

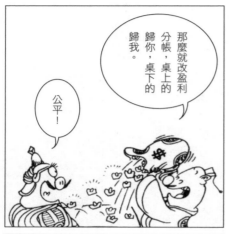

那麼就改盈利分帳，桌上的歸你，桌下的歸我。

公平！

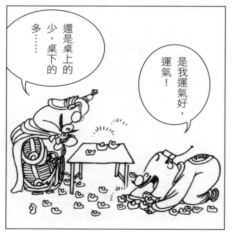

還是桌上的少，桌下的多……

是我運氣好，運氣！

馬馬虎虎

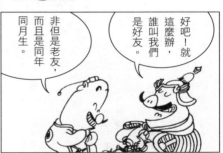

好吧！就這麼辦，誰叫我們是好友。

非但是老友，而且是同年同月生。

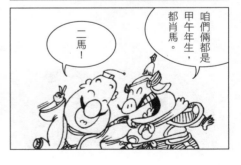

咱們倆都是甲午年生，都肖馬。

二馬！

咱們娶的老婆也是同年紀，都肖虎！

二虎！

我們的關係就像生肖一樣……

馬馬虎虎！凡事何必太認真！

人各有命

年齡大小跟官位高低也有關係？

沒錯，官愈大活得愈老。

皇帝是萬歲爺，皇帝所封諸王為千歲爺，而我一介平民，最多只能成為百歲人瑞而已。

人生在世能得一生死之交，已不枉費來走這一遭。

是莫逆之交也是利益共同體。

咱們同年同月生，將來也要同年同月死。

你官大我位小，不可能活得一樣老。

祝壽賀禮

許兄要送我一匹好馬，我也要送許兄一對進口名馬。

什麼馬？

也是你生日…

過兩天便是你五十歲的生日。

德國進口馬克杯一對，給你泡咖啡。

張公生肖屬馬，我要送你好馬一匹。

垂涎已久

令我垂涎已久的馬只有當今聖上能賜給我！

是什麼馬？

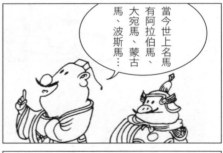

當今世上名馬有阿拉伯馬、大宛馬、蒙古馬、波斯馬⋯

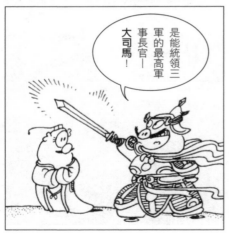

是能統領三軍的最高軍事長官——大司馬！

張公最喜歡哪一種馬？

千里之馬

哈哈哈，想不到你一個生意人，倒也知道買千里馬的聖地。

我是不懂馬，但生意人最擅長丈量和距離。

大司馬這種官職我沒有能力送你，但我可以送你一匹千里馬。

你知道要到什麼地方才能找到千里馬？

到東北瀋陽、蒙古庫倫或阿拉伯半島的麥地那。

因為這三個地方距離酒泉恰好都是一千里。

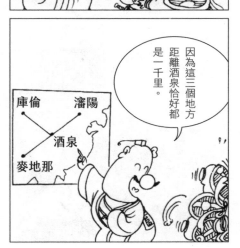

庫倫　瀋陽
　　酒泉
麥地那

暫時替代

名馬未到之前，先送一匹馬給你運動一下。

事情就這麼說定了，容我告辭去買馬……

跳馬我喜歡！

兩天內我一定將千里名馬買到手，送來給將軍賀大壽。

腔調差異

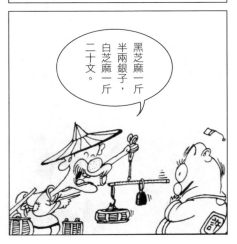

要買白馬或黑馬？

等一下！我要買馬，別走啊！

黑芝麻一斤半兩銀子，白芝麻一斤二十文。

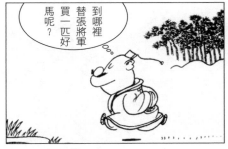

到哪裡替張將軍買一匹好馬呢？

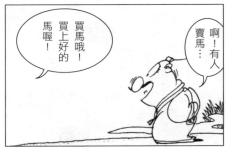

買馬哦！買上好的馬喔！

啊！有人賣馬⋯

尋找伯樂

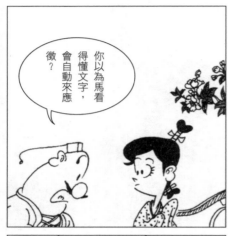

你以為馬看得懂文字，會自動來應徵？

馬不識字，馬不會應徵伯樂會啊。

馬不識字人識字，會應徵伯樂會啊。

對啊！

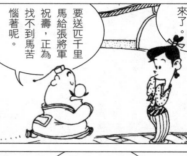

相公您回來了。

要送一匹千里馬給張將軍祝壽，正為找不到馬苦惱著呢。

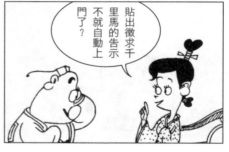

貼出徵求千里馬的告示不就自動上門了？

自知之明

馬相士你只會相人，難道也能相馬？

不自量力，真是馬不知臉長！

許員外徵求相馬伯樂。

是啊！

徵！

酬勞很豐盛呢。

我雖非伯樂，但這個職位非我馬相士莫屬。

正好相反！我敢去應徵正是因為我自知臉長。

同理可證

我的相術一流，相人絕對準確，相馬我看也差不多。

人看相貌，馬看體形，怎會相同？

我來應徵相馬的工作。

這邊請。

在下姓馬，是個相命師。

難道相命師連相馬也行？

至少我可相出那匹馬福氣夠不夠、壽長不長，活得夠不夠久。

說的也是。

現學現賣

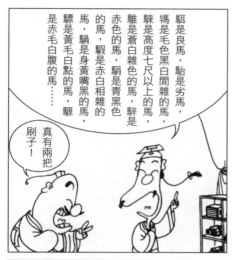

目光精準

閣下果真了解馬性，本人重金禮聘請你為我選馬。

在下為一介野逸之士，談錢便俗⋯

不然酬勞應如何算？

我為你選千里名馬，酬勞我不要現金，只要進口名馬一瓶。

什麼馬？

你酒櫥中的外國酒「人頭馬」！

我的收藏品！

XO

跑馬場

這麼多人都來買馬?

他們不買馬,只來看馬跑。

條件談妥,咱們就出發選購馬匹。

好。

七號!七號跑得最好。

嗶!

嗶!

嗶嗶嗶!

我知道一處,馬匹最好,每一匹皆駿而且善跑。

安全坐騎

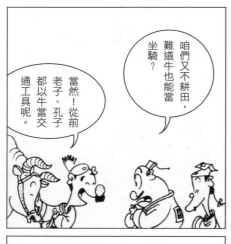

咱們又不耕田，難道牛也能當坐騎？

當然！從前老子、孔子都以牛當交通工具呢。

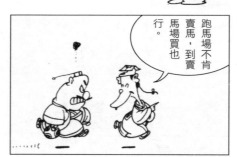

跑馬場不肯賣馬，到賣馬場買也行。

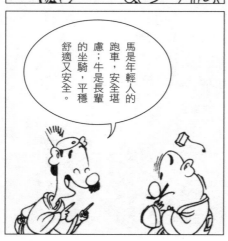

馬是年輕人的跑車，安全堪慮；牛是長輩的坐騎，平穩舒適又安全。

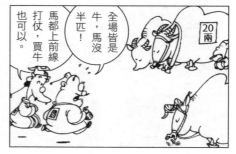

全場皆是牛，馬沒半匹！

馬都上前線打仗，買牛也可以。

20兩

嘴上功夫

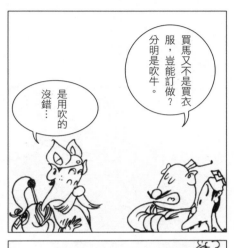

買馬又不是買衣服，豈能訂做？分明是吹牛。

是用吹的沒錯…

但不是吹牛而是吹馬！

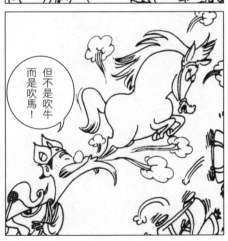

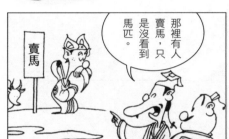

那裡有人賣馬，只是沒看到馬匹。

賣馬

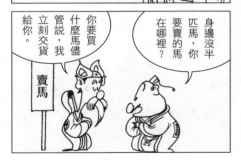

身邊沒半匹馬，你要賣的馬在哪裡？

你要買什麼馬儘管說，我立刻交貨給你。

賣馬

漫畫鬼狐仙怪 ②

235

妖道法術

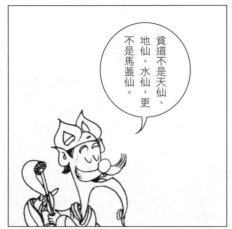

貧道不是天仙、地仙、水仙，更不是馬蓋仙。

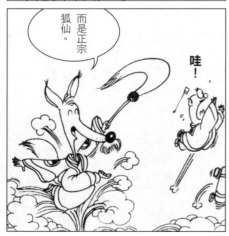

而是正宗狐仙。

哇！

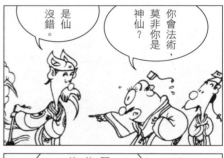

你會法術，莫非你是神仙？

是仙沒錯。

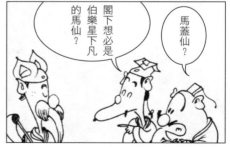

閣下想必是伯樂星下凡的馬仙？

馬蓋仙？

如願以償

我又要奇又要好，就像當年孫悟空向東海龍王借的那匹也行。

東海之馬馬上就到！

不管你是什麼仙，只要能賣我們好馬就可以。

行。

你要買什麼馬儘管提，我定能讓你如願。

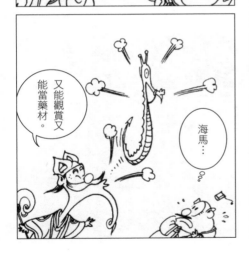

又能觀賞又能當藥材。

海馬……

得償所願

海馬你嫌
太瘦小…

大仙你會錯
意了，海馬
這麼瘦小怎
麼能騎？

不然你要
怎樣的馬？

馬當然要
體型大又
孔武有力
才善跑。

對對對，
愈大愈
好。

這匹河馬體積
絕對夠！

老馬識途

是這種馬沒錯，可惜太老。

選牛挑年輕，買馬還是老的好。

大仙，我們不要海馬河馬，要的是陸上的馬。

不早說清楚，害得我瞎忙半天！

要這種馬最好辦，讓我先來吹一隻。

老驥善負重，老馬識途不迷路。

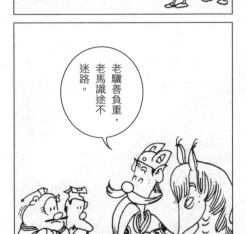

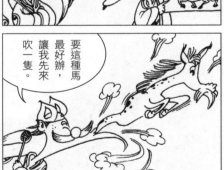

紅鬃烈馬

嫌馬太老，換一匹年輕的也好。

這匹是年輕多了，但紅色的毛怕不太妥⋯

紅毛有何不好？

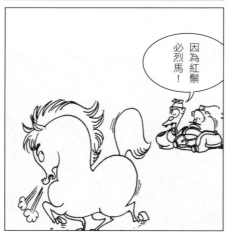

因為紅鬃必烈馬！

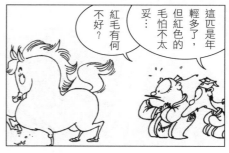

兩全其美

一個要白，
一個要黑，
我就讓你倆
都能如願！

變！

非洲
斑馬！

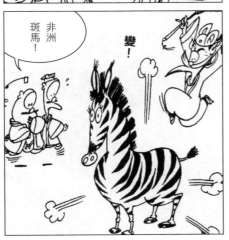

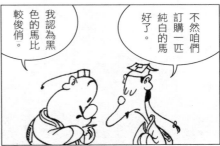

不然咱們
訂購一匹
純白的馬
好了。

我認為黑
色的馬比
較俊俏。

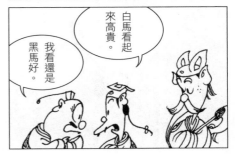

白馬看起
來高貴。

我看還是
黑馬好。

買一送一

別嫌牠身材不俊俏，因為這是買一匹送一匹。

送的一匹在哪裡？

黑白斑馬你不要，這匹藍鬃你們瞧瞧。

在我媽媽的肚子裡。

毛色不錯，可惜身材不太好…

血統問題

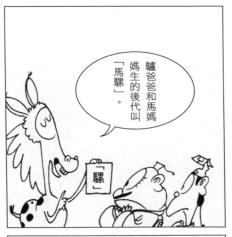

驢爸爸和馬媽媽生的後代叫「馬騾」。

「騾」

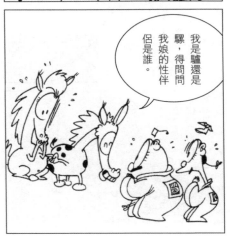

我是驢還是騾，得問問我娘的性伴侶是誰。

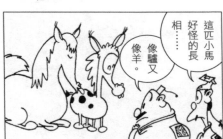

這匹小馬好怪的長相……

像驢又像羊。

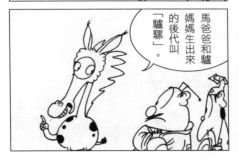

馬爸爸和驢媽媽生出來的後代叫「驢騾」。

下手容易

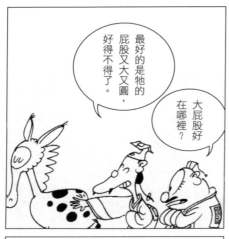

最好的是牠的屁股又大又圓，好得不得了。

大屁股好在哪裡？

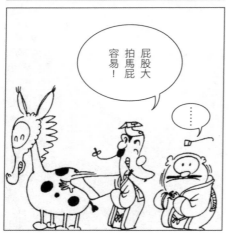

屁股大拍馬屁容易！

……

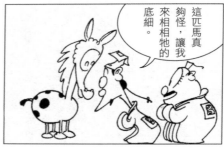

這匹馬真夠怪，讓我來相相牠的底細。

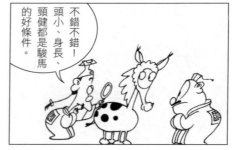

不錯不錯！頭小、身長、頸健都是駿馬的好條件。

優勢所在

還有一個最了不起的特點你也沒相到！

什麼特點？

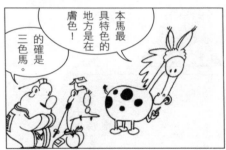

本馬最具特色的地方是在膚色。

的確是三色馬。

我會說人語！

對啊！怎麼沒有注意到？

是啊！

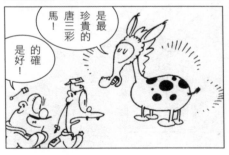

是最珍貴的唐三彩馬！

的確是好！

不識泰山

現在流行馬子小的好，幼齒的人人歡迎。

什麼幼齒？

小馬哥給看成幼齒，真是人眼看馬低！

這匹馬真不錯，咱們就買這匹吧！

是的。

可惜馬齡太小，體型又不好。

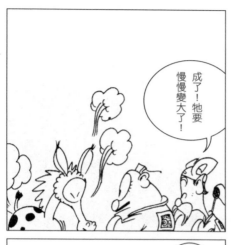

成了！牠要慢慢變大了！

變長耳驢！

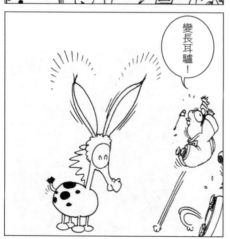

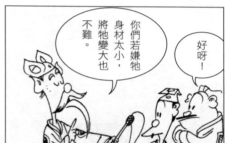

你們若嫌牠身材太小，將牠變大也不難。

好呀！

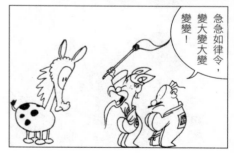

急急如律令，變大變大變，變變！

適得其反

過猶不及

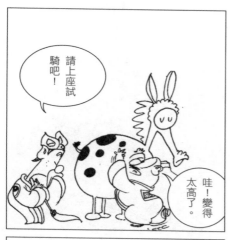

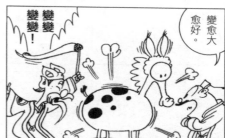

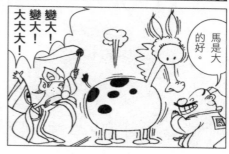

不動如山

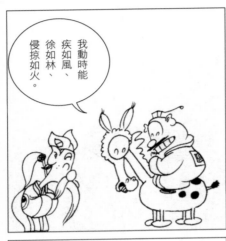

我動時能疾如風、徐如林、侵掠如火。

這匹是天生的智慧馬，牠還熟讀兵法。

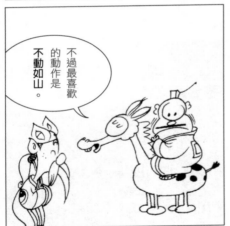

不過最喜歡的動作是不動如山。

牠靜如處子，動如脫兔，孫子兵法的精妙之處牠都學到。

驅動咒語

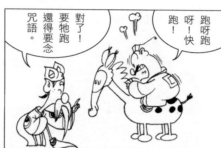

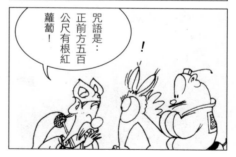

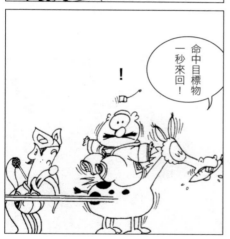

以馬易馬

你要以物易物，不要現金？

是現金沒錯⋯

這匹馬我要定了，買牠得付你多少錢？

請付十萬馬幣。

談錢太俗氣，以馬易馬便可以。

毫不客氣

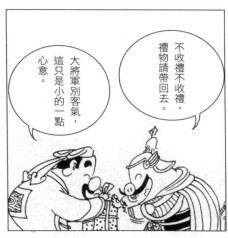

不收禮不收禮，
禮物請帶回去。

大將軍別客氣，
這只是小的一點
心意。

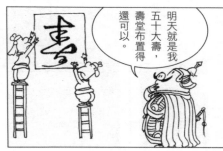

明天就是我
五十大壽，
壽堂布置得
還可以。

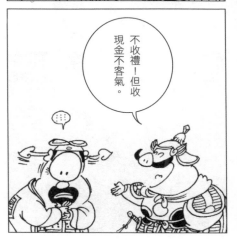

不收禮！但收
現金不客氣。

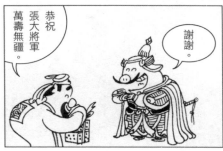

恭祝
張大將軍
萬壽無疆。

謝謝。

漫畫鬼狐仙怪②

物以類聚

這匹馬長得又怪又醜，算什麼駿馬？

我是長得不俊，但你也沒好到哪裡去。

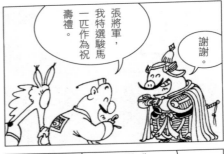

張將軍，我特選駿馬一匹作為祝壽禮。

謝謝。

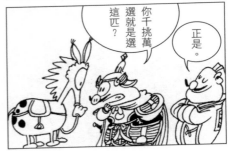

你千挑萬選就是選這匹？

正是。

唱作俱佳

祝你生日快樂，
祝你福如東海，
祝你壽比南山。

唱得有職
業水準。

沒錯！

牠、牠會講
人話？

是職業歌手
沒錯，一曲
收費三百文。

牠不但能說
話還會吟唱
詩詞與流行
歌曲。

自動化操作

遵命！

砰！

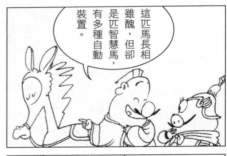

這匹馬長相雖醜，但卻是匹智慧馬，有多種自動裝置。

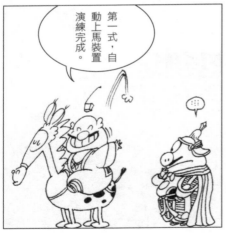

第一式，自動上馬裝置演練完成。

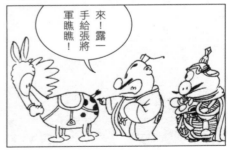

來！露一手給張將軍瞧瞧！

高官禮遇

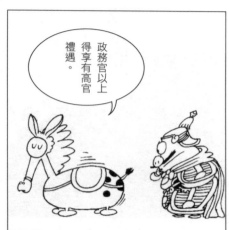

政務官以上
得享有高官
禮遇。

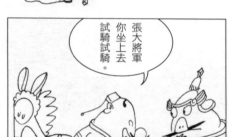

張大將軍
你坐上去
試騎試騎。

四腳自動升降
方便坐騎。

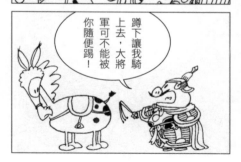

蹲下讓我騎
上去，大將
軍可不能被
你隨便踢！

與眾不同

吃番薯會排氣污染空氣，不能吃。

那你要吃什麼？

跑一圈試試速度。

空著肚子怎麼能跑步測試？

無鉛汽油三十公升！

食物來了，一袋番薯夠你吃了吧。

勞逸結合

吃飽喝飽現在
可以開跑了吧？

還得睡個午覺
再說，剛吃飽
飯別運動，你
沒聽說過嗎？

好馬當然
要加好油，
無鉛汽油
來啦。

汽油

喝得好
舒服。

汽油

漫畫鬼狐仙怪②

誘惑不大

正前方五百公尺有根紅蘿蔔！

飯也吃了，覺也睡了，可以開跑了吧？

剛吃飽肚子脹得厲害，別說一根就算一山紅蘿蔔我也不想去。

差點忘了，要牠跑得先施個咒語。

哦？

一字之差

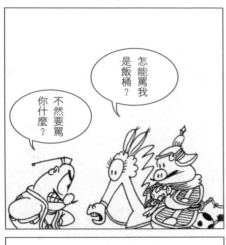

是飯桶？

怎能罵我

不然要罵

你什麼？

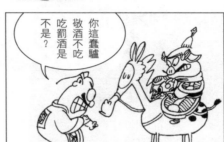

你這蠢驢

敬酒不吃

吃罰酒是

不是？

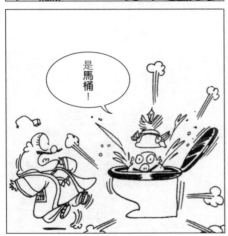

是馬桶！

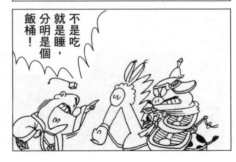

不是吃

就是睡，

分明是個

飯桶！

無須在意

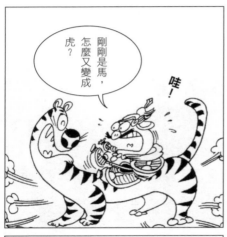

剛剛是馬，怎麼又變成虎？

哇！

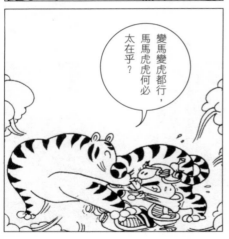

變馬變虎都行，馬馬虎虎何必太在乎？

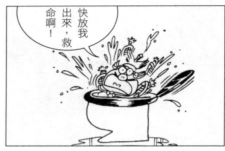

快放我出來，救命啊！

好吧！變回馬。

仗勢「騎」人

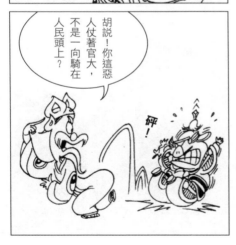

不不！我都是騎人的經驗啊。

不！我都是騎馬，哪有騎人的經驗啊。

胡說！你這惡人仗著官大，不是一向騎在人民頭上？

砰！

救命啊！放我下來呀！

騎虎是難下，騎人你比較專長。

因果報應

誰說無冤無仇，你助紂為虐是人民公敵！

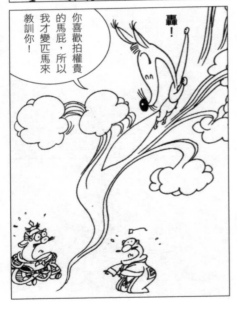

轟！

你喜歡拍權貴的馬屁，所以我才變匹馬來教訓你！

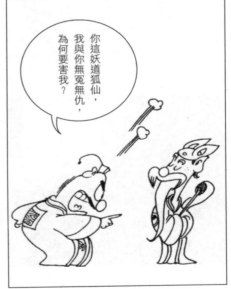

你這妖道狐仙，我與你無冤無仇，為何要害我？

有福同享

既然是好兄弟，應該有福同享。

將軍莫動怒，我拍你馬屁也是一片好意。

啪！

你拍我馬屁，我也拍你。

喝！

那就好…

沒生氣！謝謝你拍我馬屁的心意…

馬屁精由來

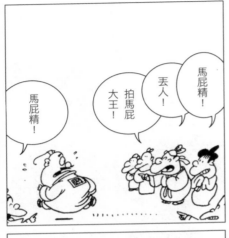

馬屁精！

拍馬屁
大王！

丟人！

馬屁精！

馬屁精！

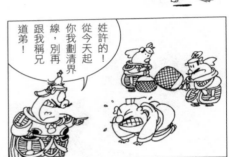

姓許的！
從今天起
你我劃清界
線，別再
跟我稱兄
道弟！

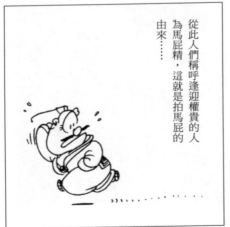

從此人們稱呼逢迎權貴的人
為馬屁精，這就是拍馬屁的
由來……

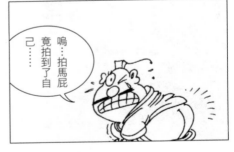

嗚…拍馬屁
竟拍到了自
己……

附錄一

烏鴉兄弟篇原文〈鴝鵒〉

出處：《聊齋誌異》卷三〈鴝鵒〉

王汾濱言：其鄉有養八哥者，教以語言，甚狎習，出遊必與之俱，相將數年矣。一日，將過絳州，去家尚遠，而資斧已罄，其人愁苦無策。鳥云：「何不售我？送我王邸，當得善價，不愁歸路無資也。」其人云：「我安忍！」鳥言：「不妨。主人得價疾行，待我城西二十里大樹下。」其人從之。

攜至城，相問答，觀者漸眾。有中貴見之，聞諸王。王召入，欲買之。其人曰：「小人相依為命，不願賣。」王問鳥：「汝願住否？」言：「願住。」王喜，鳥又言：「給價十金，勿多予。」王益喜，立畀十金，其人故作懊悔狀而去。

王與鳥言，應對便捷。呼肉啗之。食已，鳥曰：「臣要浴。」王命金盆貯水，開籠令浴。浴已，飛檐間，梳翎抖羽，尚與王喋喋不休。頃之，羽燥，翩躚而起，操晉聲曰：「臣去呀！」顧盼已失所在。王及內侍，仰面咨嗟，急覓其人，則已渺矣。後有往秦中者，見其人攜鳥在西安市上。

此畢載積先生記。

龍女篇原文〈柳毅〉

出處：《異聞集》，收於《太平廣記》第十三龍虎畜狐蛇卷〈柳毅〉

唐儀鳳中，有儒生柳毅者，應舉下第，將還湘濱。念鄉人有客於涇陽者，遂往告別。至六七里，鳥起馬驚，疾逸道左。又六七里，乃止。見有婦人，牧羊於道畔。毅怪視之，乃殊色也。然而蛾臉不舒，巾袖無光，凝聽翔立，若有所伺。毅詰之曰：「子何苦而自辱如是？」婦始楚而謝，終泣而對曰：「賤妾不幸，今日見辱於長者。然而恨貫肌骨，亦何能愧避？幸一聞焉：妾洞庭龍君小女也，父母配嫁涇川次子。而夫婿樂逸，為婢僕所惑，日以厭薄。既而將訴於舅姑，舅姑愛其子，不能御。迨訴頻切，又得罪舅姑。舅姑毀黜以至此。」言訖，歔欷流涕，悲不自勝。又曰：「洞庭於茲，相遠不知其幾多也。長天茫茫，信耗莫通，心目斷盡，無所知哀。聞君將還吳，密通洞庭，或以尺書寄托侍者，未卜將以為可乎？」毅曰：「吾義夫也。聞子之說，氣血俱動，恨無毛羽，不能奮飛，是何可否之謂乎？然而洞庭深水也，吾行塵間，寧可致意耶？唯恐道途顯晦，不相通達，致負誠託，又乖懇願。子有何術，可導我邪？」女悲泣且謝曰：「負載珍重，不復言矣。脫獲回耗，雖死必謝。君不許，何敢言？既許而問，則洞庭之與京邑，不足為異也。」毅請聞之。女曰：「洞庭之陰，有大橘樹焉，鄉人謂之社橘。君當解去茲帶，束以他物，然後叩樹三發，當有應者。因以從之，無有礙矣。幸君子書敘之外，悉以心誠之話倚託，千萬無渝。」毅曰：「敬聞命矣。」女遂於襦間解書，再拜以進。東望愁泣，若不自勝。毅深為之戚，乃置書囊中。因復問曰：「吾不知子之牧羊，何所用哉？神祇豈宰殺乎？」女曰：「非羊也，雨工也。」「何為雨工？」曰：「雷霆之類也。」數顧視之，則皆矯顧怒步，飲齕甚異，而大小毛角，則無別羊焉。毅又曰：「吾為使者，他日歸洞庭，幸勿相避。」女曰：「寧止不避，當如親戚耳。」語竟，

引別東去。不數十步，回望女與羊，俱亡所見矣。

其夕，至邑而別其友。月餘到鄉還家，乃訪於洞庭。洞庭之陰，果有橘社。遂易帶向樹，三擊而止。

俄有武夫出於波間，再拜請曰：「貴客將自何所至？」毅不告其實，曰：「走謁大王耳。」武

夫揭水指路，引毅以進。謂毅曰：「當閉目，數息可達矣。」毅如其言，遂至其宮。始見臺閣相

向，門戶千萬，奇草珍木，無所不有。夫乃止毅停於大室之隅，曰：「客當居此以伺焉。」毅曰：

「此何所也？」夫曰：「此靈虛殿也。」諦視之，則人間珍寶，畢盡於此。柱以白璧，砌以青玉，

床以珊瑚，簾以水精，雕琉璃於翠楣，飾琥珀於虹棟。奇秀深杳，不可殫言。然而王久不至。毅

謂夫曰：「洞庭君安在哉？」曰：「吾君方幸玄珠閣，與太陽道士講《火經》，少選當畢。」毅曰：

「何謂《火經》？」夫曰：「吾君龍也，龍以水為神，舉一滴可包陵谷。道士乃人也，人以火為

神聖，發一燈可燎阿房。然而靈用不同，玄化各異。太陽道士精於人理，吾君邀以聽。」言語畢，

而宮門闢，景從雲合，而見一人披紫衣，執青玉。夫躍曰：「此吾君也。」乃至前以告之。

君望毅而問曰：「豈非人間之人乎？」毅對曰：「然。」毅而設拜，君亦拜，命坐於靈虛之下。

謂毅曰：「水府幽深，寡人暗昧，夫子不遠千里，將有為乎？」毅曰：「毅，大王之鄉人也。長

於楚，遊學於秦。昨下第，間驅涇水右涘，見大王愛女，牧羊於野。風鬟雨鬢，所不忍視。毅因

詰之，謂曰：「為夫婿所薄，舅姑不念，以至於此。」悲泗淋漓，誠怛人心。遂託書於毅。毅許之。

今以至此。」因取書進之。洞庭君覽畢，以袖掩面而泣曰：「老父之罪，不能鑒聽，坐貽聾瞽，

使閨窗孺弱，遠罹構害。公乃陌上人也，而能急之。幸被齒髮，何敢負德！」詞畢，又哀咤良久。

左右皆流涕。時有宦人侍君者，君以書授之，令達宮中。須臾，宮中皆慟哭。君驚，謂左右曰：

「疾告宮中，無使有聲。恐錢塘所知。」毅曰：「錢塘何人也？」曰：「寡人之愛弟。昔為錢塘長，

今則致政矣。」毅曰：「何故不使知？」曰：「以其勇過人耳。昔堯遭洪水九年者，乃此子一怒也。

近與天將失意，塞其五山。上帝以寡人有薄德於古今，遂寬其同氣之罪。然猶縻繫於此。故錢塘

之人，日日候焉。」語未畢，而大聲忽發，天拆地裂，宮殿擺簸，雲煙沸湧。俄有赤龍長千餘尺，

電目血舌，朱鱗火鬣，項掣金鎖，鎖牽玉柱，千雷萬霆，激繞其身，霰雪雨雹，一時皆下，乃擘青天而飛去。毅恐蹶仆地。君親起持之曰：「無懼，固無害。」毅良久稍安，乃獲自定。因告辭曰：「願得生歸，以避復來。」君曰：「必不如此。其去則然，其來則不然。幸為少盡繾綣。」因命酌互舉，以款人事。

是夕，遂宿毅於凝光殿。

俄而祥風慶雲，融融怡怡，幢節玲瓏，簫韶以隨。紅妝千萬，笑語熙熙。後有一人，自然蛾眉，明璫滿身，綃縠參差。迫而視之，乃前寄辭者。然若喜若悲，零淚如絲。須臾，紅煙蔽其左，紫氣舒其右，香氣環旋，入於宮中。君笑謂毅曰：「涇水之囚人至矣。」君乃辭歸宮中。須臾，又聞怒苦，久而不已。有頃，君復出，與毅飲食。又有一人披紫裳，執青玉，貌聳神溢，立於君左右。謂毅曰：「此錢塘也。」毅起，趨拜之。錢塘亦盡禮相接，謂毅曰：「女姪不幸，為頑童所辱。賴明君子信義昭彰，致達遠冤。不然者，是為涇陵之土矣。饗德懷恩，詞不悉心。」毅撝退辭謝，俯仰唯唯。然後回告兄曰：「向者辰發靈虛，已至涇陽，午戰於彼，未還於此。中間馳至九天，以告上帝。帝知其冤而宥其失，前所遣責，因而獲免。然而剛腸激發，不遑辭候，驚擾宮中，復忤賓客。愧惕慚懼，不知所失。」因退而再拜。君曰：「所殺幾何？」曰：「六十萬。」「傷稼乎？」曰：「八百里。」「無情郎安在？」曰：「食之矣。」君撫然曰：「頑童之為是心也，誠不可忍。然汝亦太草草。賴上帝顯聖，諒其至冤。不然者，吾何辭焉？從此已去，勿復如是。」錢塘復再拜。

明日，又宴毅於凝碧宮。會友戚，張廣樂，具以醪醴，羅以甘潔。初，笳角鼙鼓，旌旗劍戟，舞萬夫於其右。中有一夫前曰：「此《錢塘破陣樂》。」旌鉞傑氣，顧驟悍栗。坐客視之，毛髮皆豎。復有金石絲竹，羅綺珠翠，舞千女於其左。中有一女前進曰：「此《貴主還宮樂》。」清音宛轉，如訴如慕。坐客聽之，不覺淚下。二舞既畢，龍君大悅，錫以紈綺，頒於舞人。然後密席貫坐，縱酒極娛。酒酣，洞庭君乃擊席而歌曰：「大天蒼蒼兮，大地茫茫。人各有志兮，何可思量？狐神鼠聖兮，薄社依牆。雷霆一發兮，其孰敢當？荷真人兮信義長，令骨肉兮還故鄉。齊言慚愧兮

何時忘？」洞庭君歌罷，錢塘君再拜而歌曰：「上天配合兮，生死有途。此不當婦兮，彼不當夫。腹心辛苦兮，涇水之隅。風霜滿鬢兮，雨雪羅襦。賴明公兮引素書，令骨肉兮家如初。永言珍重兮無時無。」錢塘君歌闋，洞庭君俱起奉觴於毅。毅踧踖而受爵。飲訖，復以二觴奉二君。乃歌曰：「碧雲悠悠兮，涇水東流。傷美人兮，雨泣花愁。尺書遠達兮，以解君憂。哀冤果雪兮，還處其休。荷和雅兮感甘羞，山家寂寞兮難久留。欲將辭去兮悲綢繆。」歌罷，皆呼萬歲。洞庭君因出碧玉箱，貯以開水犀。錢塘君復出紅珀盤，貯以照夜璣。皆起進毅。毅辭謝而受。然後宮中之人，咸以綃彩珠璧，投於毅側，重疊煥赫。須臾，埋沒前後。毅笑語四顧，愧揖不暇。洎酒闌歡極，毅辭起，復宿於凝光殿。

翌日，又宴毅於清光閣。錢塘因酒作色，踞謂毅曰：「不聞猛石可裂不可卷，義士可殺不可羞耶？愚有衷曲，欲一陳於公。如可，則俱在雲霄；如不可，則皆夷糞壤。足下以為何如哉？」毅曰：「請聞之。」錢塘曰：「涇陽之妻，則洞庭君之愛女也。淑性茂質，為九姻所重。不幸見辱於匪人，今則絕矣。將欲求託高義，世為親戚，使受恩者知其所歸，懷愛者知其所付。豈不為君子始終之道者？」毅肅然而作，欻然而笑曰：「誠不知錢塘君孱困如是。始聞跨九州，懷五嶽，洩其憤怒。復見斷鎖金，掣玉柱，赴其急難。毅以為剛決明直，無如君者。蓋犯之者不避其死，感之者不愛其生，此真丈夫之志。奈何蕭管方洽，親賓正和，不顧其道，以威加人？豈僕之素望哉？若遇公於洪波之中，玄山之間，鼓以鱗鬚，被以雲雨，將迫毅以死，毅則以禽獸視之。亦何恨哉？今體被衣冠，坐談禮義，盡五常之志性，負百行之微旨。雖人世賢傑，有不如者，況江河靈類乎？而欲以蠢然之軀，悍然之性，乘酒假氣，將迫於人。豈近直哉？且毅之質，不足以藏王一甲之間。然而敢以不伏之心，勝王不道之氣。惟王籌之！」錢塘乃逡巡致謝曰：「寡人生長宮房，不聞正論。向者詞述疏狂，唐突高明，退自循顧，戾不容責。幸君子不為此乖間可也。」其夕復歡宴，其樂如舊，毅與錢塘遂為知心友。

明日，毅辭歸。洞庭君夫人別宴毅於潛景殿，男女僕妾等悉出預會。夫人泣謂毅曰：「骨肉受君

子深恩，恨不得展愧戴，遂至瞑別。」使前涇陽女當席拜錢以致謝。夫人又曰：「此別豈有復相遇之日乎？」毅曰：「毅始雖不諾錢塘之請，然當此席，宴罷辭別，滿宮淒然，贈遺珍寶，怪不可述。毅於是復循途出江岸，見從者十餘人，擔囊以隨，至其家而辭去。毅因適廣陵寶肆，鬻其所得，百未發一，財以盈兆。故淮右富族咸以為莫如。遂娶於張氏，而又娶韓氏。數月，韓氏又亡。徙家金陵，常以鰥曠多感，或謀新匹。有媒氏告之曰：「有盧氏女，范陽人也。父名曰浩，嘗為清流宰，晚歲好道，獨遊雲泉。今則不知所在矣。母曰鄭氏。前年適清河張氏，不幸而張早亡。母憐其少，惜其慧美，欲擇德以配焉。不識何如？」毅因卜日就禮。既而男女二姓，深覺類俱為豪族。法用禮物，盡其豐盛。金陵之士，莫不健仰。居月餘，毅視其妻，深覺類於龍女，而逸艷豐厚，則又過之。因與話昔事。妻謂毅曰：「人世豈有如是之理乎？」

經歲餘，有一子。毅益重之。既產，逾月，乃穠飾換服，召毅於簾室之間，笑謂毅曰：「君不憶余之於昔乎？」毅曰：「夙為洞庭君女傳書，至今為憶。」妻曰：「余即洞庭君之女也。涇川之冤，君使得白。銜君之恩，誓心求報。洎錢塘季父論親不從，遂至睽違，天各一方，不能相問。父母欲配嫁於濯錦小兒。某惟以心誓難報。既為君子棄絕，分無見期，而當初之冤，雖得以告諸父母，而誓報不得其志，復欲馳白於君子。值君子累娶，當娶於張，已而又娶於韓。迨張韓繼卒，君卜居於茲。故余之父母，乃喜余得遂報君之意。今日獲奉君子，咸善終世，死無恨矣。」因嗚咽泣涕交下，對毅曰：「始不言者，知君無重色之心；今乃言者，知君有感余之意。婦人匪薄，不足以確厚永心。故因君愛子，以託相生。未知君意如何，愁懼兼心，不能自解。僕始見君日，笑謂妾曰：『他日歸洞庭，慎無相避。』誠不知當此之際，君豈有意於今日之事乎？其後季父請於君。君固不許，抑忿然邪？君其話之。」毅曰：「似有命者。僕始見君子長涇之隅，枉抑憔悴，誠有不平之志。然自約其心者，達君之冤，餘無及也。以言『慎無相避』者，偶然耳。豈思哉？洎錢塘逼迫之際，唯理有不可直，乃激人之怒耳。夫始以義行為之志，寧有殺其婿而納其妻者邪？一不可也。善素以操真為志尚，寧有屈於己而伏於心者乎？二不可也。且以率肆胸臆，酬酢紛綸，唯直是圖，不遑避害。然而將別之日，見君有依然之容，心甚恨之。

終以人事扼束，無由報謝。吁！今日，君，盧氏也，又家於人間。則吾始心未為惑矣。從此以往，永奉歡好，心無纖慮也。」妻因深感嬌泣，良久不已。有頃，謂毅曰：「勿以他類，遂為無心。固當知報耳。夫龍壽萬歲，今與君同之，水陸無往不適，君不以為妄也。」毅嘉之曰：「吾不知國客，乃復為神仙之餌。」乃相與觀洞庭。既至而賓主盛禮，不可具紀。

後居南海，僅四十年。其邸第輿馬，珍鮮服玩，雖侯伯之室，無以加也。毅之族咸遂濡澤。以其春秋積序，容狀不衰，南海之人，靡不驚異。泊開元中，上方屬意於神仙之事，精索道術，毅不得安，遂相與歸洞庭。凡十餘歲，莫知其跡。

至開元末，毅之表弟薛嘏為京畿令，謫官東南。經洞庭，晴晝長望，俄見碧山出於遠波。舟人皆側立曰：「此本無山，恐水怪耳。」指顧之際，山與舟相逼，乃有彩船自山馳來，迎問於嘏。其中有一人呼之曰：「柳公來候耳。」嘏省然記之，乃促至山下，攝衣疾上。山有宮闕如人世，見毅立於宮室之中，前列絲竹，後羅珠翠，物玩之盛，殊倍人間。毅詞理益玄，容顏益少。初迎嘏於砌，持嘏手曰：「別來瞬息，而髮毛已黃。」嘏笑曰：「兄為神仙，弟為枯骨，命也。」毅因出藥五十丸遺嘏曰：「此藥一丸，可增一歲耳。歲滿復來，無久居人世，以自苦也。」歡宴畢，嘏乃辭行。自是已後，遂絕影響。嘏常以是事告於人世。殆四紀，嘏亦不知所在。

隴西李朝威敘而歎曰：「五蟲之長，必以靈者，別斯見矣。人，裸也，移信鱗蟲。洞庭含納大直，錢塘迅疾磊落，宜有承焉。嘏詠而不載，獨可鄰其境。」愚義之，為斯文。

附錄三

怪馬篇原文〈王武〉

出處：《大唐奇事》，收於《太平廣記》卷第四百三十六畜獸三〈王武〉

京洛富人王武者性苟且，能媚於豪貴，忽知有人貨駿馬，遂急令人多與金帛，於眾中爭得之。其馬白色，如一團美玉。其鬃尾赤如朱，皆言千里足也。又疑是龍駒，馳驟之駛，非常馬得及。王武將以獻大將軍薛公，乃廣設以金鞍玉勒，間之珠翠，方伺其便達意也。其馬忽於廄中大嘶一聲，後化為一泥塑之馬立焉。武大驚訝，遂焚毀之。

蔡志忠
漫畫鬼狐仙怪 2

作者：蔡志忠

編輯：呂靜芬
設計：簡廷昇
排版：藍天圖物宣字社
印務統籌：大製造股份有限公司

出版：大塊文化出版股份有限公司
105022 台北市南京東路四段 25 號 11 樓
www.locuspublishing.com
Tel: (02)8712-3898 Fax: (02)8712-3897
讀者服務專線：0800-006689
service@locuspublishing.com

台灣地區總經銷：大和書報圖書股份有限公司
248020 新北市新莊區五工五路 2 號
Tel: (02)8990-2588
Fax: (02)2290-1658

法律顧問：董安丹律師、顧慕堯律師

ISBN 978-626-7483-22-0（全套：平裝）
初版一刷：2024 年 8 月
定價：2500 元（套書不分售）